내셔널 갤러리에서 꼭 봐야 할 그림 100

National
Gallery

내셔널 갤러리에서
꼭 봐야 할 그림
100

김영숙 지음

Humanist

먼저, 유럽의 미술관에
가려는 이들에게

프랑스의 대문호 스탕달은 피렌체를 여행하던 중 산타 크로체 성당에 들어갔다가 그곳의 위대한 예술 작품에 감동한 나머지 몸을 제대로 가누지 못할 정도의 현기증을 느꼈다고 한다. 후에 이러한 증상은 '스탕달 신드롬'이라 명명되었다.

여행 리스트에 빠지지 않고 등장하는 미술관을 찾은 많은 사람이 예술 작품 앞에서 스탕달이 느꼈던 것과 차원이 다른 현기증을 느낄 때가 있다. 대체 이게 왜 그렇게 유명하다는 것인지, 뭐가 좋다는 것인지, 왜 이걸 보겠다고 다들 아우성인지 하는 마음만 앞선다. 스탕달 신드롬의 열광은커녕 배고픔, 갈증, 지루함만 남은 거의 폐허가 된 몸은 산뜻한 공기가 반기는 바깥에 나와서야 활력을 찾는다. 하지만 숙제는 열심히 해낸 것 같은데, 이상하게 공부는 하나도 안 된 기분, 단지 눈도장이나 찍자고 이 아까운 시간과 돈을 들였나 싶은 생각이 밀려올 수도 있다.

판단력과 결단력 그리고 실천의지라는 미덕을 제법 갖춘 '합리적인 여행자'들은 각각의 미술관이 자랑하는 몇몇 작품만을 목표로 삼고 돌진하기 일쑤다. 루브르에서는 레오나르도 다 빈치의 〈모나리자〉를, 오르세에서는 밀레의 〈만종〉과 고흐의 〈론 강의 별이 빛나는 밤〉을, 프라도에서는 벨라스케스의 〈시녀들〉이나 고야의 〈옷을 입은 마하〉 〈옷을 벗

은 마하〉를, 내셔널 갤러리에서는 얀 반 에이크의 〈아르놀피니 부부의 초상화〉를, 바티칸에서는 미켈란젤로의 시스티나 성당 천장화를……. 목표로 삼은 작품을 향해 한껏 달리다 우연히 학창 시절 교과서에서 본 듯한 작품을 만나기도 하고, 때론 예기치 못하게 시선을 확 낚아채 발길을 멈추게 하는 작품도 만나지만, 대부분은 남은 일정 때문에 기약 없는 '미련'만 남긴 채 작별하곤 한다.

'손 안의 미술관' 시리즈는 모르고 가면 십중팔구 아쉬움으로 남을 유럽 미술관 여행에서 조금이라도 그림을 제대로 보고 싶은 사람들에게, 혹은 거의 망망대해 수준의 미술관에서 시각적 충격으로 '얼음 기둥'이 될 이들에게 일종의 '백신' 역할을 하기 위해 준비되었다. 따라서 알찬 유럽 여행을 꿈꾸는 이들이 신발끈 단단히 동여매는 심정으로 이 책을 집어 들길 바란다. 아울러 미술관에서 수많은 인파에 밀려 우왕좌왕하다가 도대체 자신이 무엇을 보았는지, 무엇을 느껴야 했는지, 무엇을 놓쳤는지에 대한 생각의 타래를 여행 직후 짐과 함께 푸는 이들을 위한 것이기도 하다. 당장은 '랜선 여행'에 그치지만 언젠가는 꼭 가야겠다고 다짐하는 이들도 빼놓을 수 없다. 아마도 독자들은 깊은 애정을 가질 시간도 없이 눈도장만 찍고 지나쳤던 작품이 어마어마한 스토리를 담고 있는 명화였음을 발견하는 매혹의 시간을 가질지도 모른다.

그림은 화가가 당신에게 전하는 이야기이다. 색과 선으로 이루어 낸 형태 몇 조각만으로 자신의 우주를 펼쳐 보이는 그들의 대담한 언어는 가끔 통역과 해석을 필요로 한다. 굳이 미술관에 가지 않더라도 글보다 쉬울 줄 알았던 그림 독해의 어려움에 귀가 막히고 말문이 막히는 경험을 한 이들에게 이 책이 도움이 되길 바란다.

내셔널 갤러리에 가기 전
알아두어야 할 것들

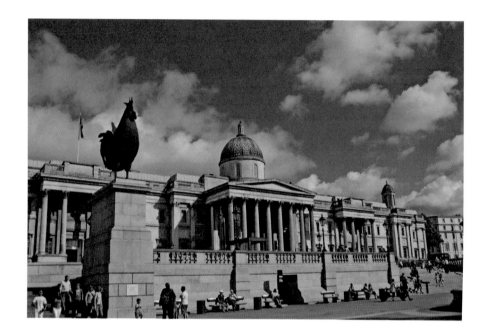

내셔널 갤러리는 유럽의 다른 미술관과는 달리 왕실 소유의 엄청난 소장품을 전시하기 위해 마련한 공간이 아니었다. 물론 찰스 1세 때 영국에도 왕실 소장 미술품이 많았다. 하지만 소장품들은 그가 청교도 혁명 과정에서 크롬웰에 의해 사형당한 뒤 모두 팔려나가 유럽 각지로 뿔뿔이 흩어졌다. 이후 1753년 영국박물관이 설립되었지만 주로 고대 유물이나 조각상과 동전, 메달 등을 소장하고 전시할 뿐이었다. 결국 각계각층에서 걸작 감상을 통한 교육과 영국의 미술 발전을 위해 '회화를 중심으로 하는' 국립 미술관 건립의 필요성이 제기되었다.

러시아 출생으로 거부가 된 금융계의 거목 존 줄리어스 앵거스테인John Julius Angerstein이 1823년 사망하자, 그의 소장품 서른여덟 점이 미술 시장에 쏟아져 나왔다. 운이 따라준 것일까? 영국 정부는 때마침 오스트리아로부터 전쟁 부채를 상환 받아 재정적 여유가 있었다. 정부는 하마터면 유럽 부호들의 손으로 넘어갈 뻔한 앵거스테인의 소장품들을 서둘러 매입했다. 당연히 미술관 건립을 목표로 한 것이었다. 정부의 의지에 고무된 몇몇 부호도 과감하게 자신의 소장품을 내놓기 시작했다. 풍경화가 존 컨스터블John Constable의 후원자이자 아마추어 화가인 조지 보몬트George Beaumont 경이 자신의 소장품을 무상으로 내놓았고, 홀웰 카Holwell Carr라는 목사 역시 기꺼이 소장품을 기증했다.

1824년, 정부는 우선 앵거스테인이 살던 폴몰 가 100번지의 개인 저택에 내셔널 갤러리를 개장했다. 1838년에는 런던 시민이 가장 많이 모이는 시내 중심부 트라팔가 광장 인근에 윌리엄 윌킨스William Wilkins가 웅장한 고전 스타일로 지은 새 건물로 이전한다. 이후로도 정부는 세금 감면 등의 혜택을 제시하면서 증여 작품의 수를 늘려갔고, 예산이 확보될 때마다 작품을 구입했다. 그 후 지속적으로 미술관 건물을 증·개축하

세인즈베리관

내셔널 갤러리 앞의 거리미술가들

여 2003년 무렵 지금의 미술관과 흡사한 모양새를 갖췄다.

서른여덟 점의 작품으로 시작한 내셔널 갤러리는 현재 회화 2,000여 점을 소장하고 있다. 중세 말기와 르네상스 초기의 작품부터 19세기 말 작품까지, 오로지 회화 작품만을 엄선하여 전시하고 있는 이 미술관은 루브르 박물관에 비해 질적으로나 양적으로나 뒤지지 않는다.

제2차 세계대전 동안 영국 정부는 웨일스의 한 비밀 장소로 작품들을 옮겨놓은 뒤에도 매달 한 작품씩 총 마흔세 점의 작품을 내셔널 갤러리에서 전시했다. 그만큼 내셔널 갤러리는 영국이라는 나라의 자부심과 떼려야 뗄 수 없는 하나의 상징이 되었다. 그러나 이 미술관은 단순히 영국의 위대함을 자랑하는 전시적 차원에 국한되지 않고, 문화에 대한 갈증을 느끼는 사람이라면 그 누구라도 혜택을 누릴 수 있도록 운영되고 있다. 과거 유럽의 다른 대형 미술관들이 어른을 대동하지 않은 아이들만의 입장을 철저히 금한 데 비해, 내셔널 갤러리는 개관 초기부터 하인이나 보모가 없는 집 아이들에게도 그림을 감상할 기회를 줘야 한다는 취지에 따라 어린이만의 입장을 허락했다. 또 미술관을 공해와 소음이 없는 한적하고 풍광 좋은 곳으로 이전하자는 의견이 나왔을 때에도 런던 중심가를 고집함으로써 대중의 접근성을 고려했다. 예술 작품을 소장할 수 없는 소시민에게도 그것을 향유할 기회를 제공하겠다는 의도에 맞게 내셔널 갤러리는 1838년부터 지금까지 영국인뿐 아니라 런던을 방문하는 사람이라면 누구나 무료로 입장할 수 있다.

전시실 안내

전시실은 별관처럼 보이는 세인즈베리관에서 본관까지 이어진다. 1991년 유명한 건축가인 로버트 벤투리Robert Venturi가 포스트모더니즘 스

런던 사치 갤러리

밀레니엄 브릿지

타일로 신축한 세인즈베리관(51~66실)에서 중세와 르네상스를 관람한 뒤 본관으로 이동, 1500년경부터 1900년대까지의 회화 작품을 서관, 북관, 동관의 순서로 감상할 수 있다.

1500년부터 1600년까지의 회화가 전시된 서관에서는 라파엘로, 레오나르도 다 빈치 그리고 미켈란젤로가 생존해 각자 최고의 기량을 펼치던 전성기 르네상스 미술이 이탈리아뿐 아니라 알프스 이북의 여러 지역으로 확산되는 과정을 살펴볼 수 있다. 라파엘로 사후 종교개혁의 회오리와 카를 5세의 로마 대약탈 사건이라는 혼란스러운 사회상으로 르네상스가 후기로 접어들면서 전개된 '매너리즘' 시대의 걸작들 역시 감상할 수 있다.

북관에서 볼 수 있는 1600년부터 1700년까지의 '바로크' 시대 작품에는 강렬한 명암과 역동적인 구도와 선이라는 양식적인 특성이 있다. 이 시기, 로마를 비롯한 이탈리아 지역에서는 종교개혁으로 흐트러지는 신도들의 마음을 사로잡을 수 있는, 즉 시선을 압도할 수 있는 더 감동적인 미술이 발전했다. 또 절대왕정 치하의 프랑스나 스페인 같은 나라에서는 왕의 위대함을 강조하는 대규모 건축 사업과 더불어 그 안을 대담하게 장식할 미술의 필요성이 대두되었다. 바로크 미술은 이 과정에서 발전했다. 한편, 이 시기 네덜란드 미술 전시실에서는 신교와 구교라는 종교적 차이로 달라지는 사회상이 미술에 어떤 식으로 반영되는지를 살펴볼 수 있다.

마지막으로, 1700년부터 1900년까지의 작품이 전시된 동관에서는 각국에 창설된 아카데미를 발판으로 전개되는 보수적인 미술과 새로운 세대의 새로운 경향의 미술이 겪어온 갈등을 살펴볼 수 있다.

내셔널 갤러리의
회화 갤러리

세인즈베리관

Level 2

Level 1

오렌지스트리트 방면 입구

Level 0

Level - 1

트라팔가 광장 방면 입구

극장

트라팔가 광장 방면 입구

Level - 2

전시관

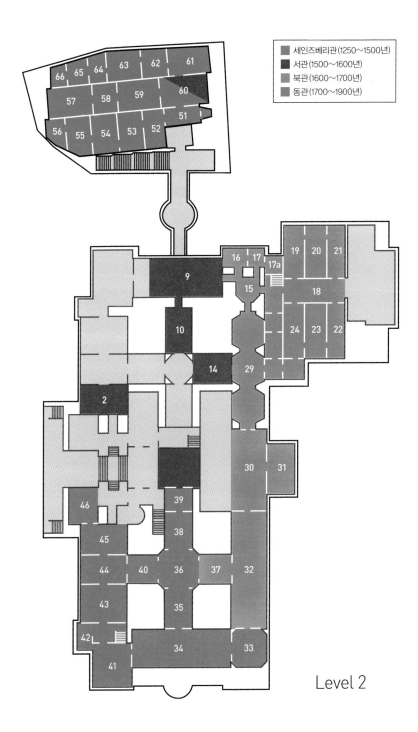

Level 2

차례

서관(1500~1600)

북관(1600~1700)

동관(1700~1900)

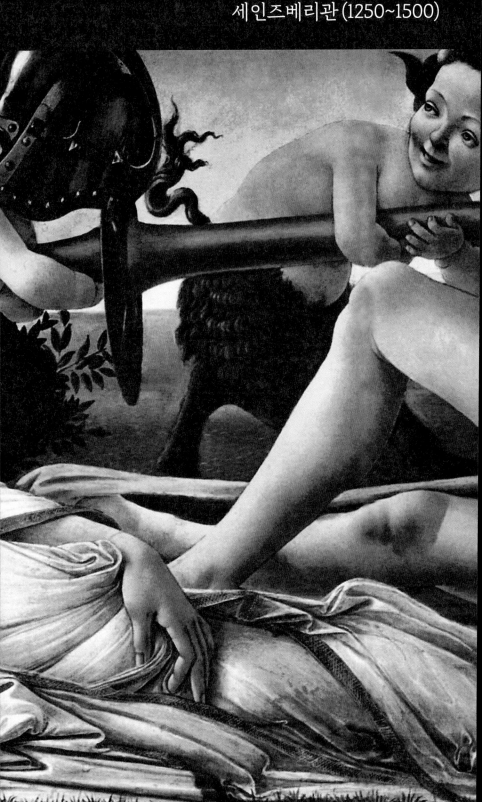

마르가리토 다레초
옥좌에 앉아 있는 성모자상과
예수 탄생 및 성인들의 삶을 담은 장면들

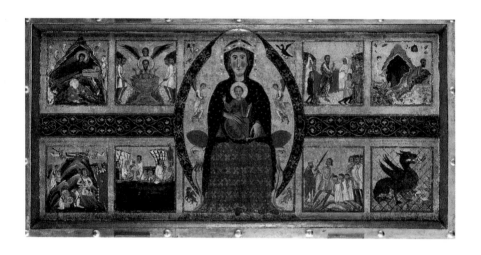

목판에 템페라
93×183cm
1260년경
51실

"위로 하늘에 있는 것이나 아래로 땅에 있는 것이나 땅 아래 물속에 있는 것의 어떤 모습이든지 만들지 말며"라고 한 십계명을 곧이곧대로 해석한 중세인들에게 예수와 마리아 그리고 성인을 그림이나 조각으로 형상화한다는 것은 곧 신의 뜻을 거역하는 일이었다. 그러나 소수의 성직자를 제외하고는 대부분 문맹이던 시절, 성스러운 존재들을 주인공으로 한 그림이나 조각은 교황 그레고리오 1세[540~604]의 말대로 '문맹자의 성서' 노릇을 톡톡히 할 수 있었다. 따라서 이 시기의 그림들은 '멋지다'거나 '진짜 같다'는 식의 시각적 호소보다는 '신'과 그의 '뜻'이라는 정신성을 발현하는 것이 목적이었다. 현대인들은 근엄한 마리아와 아이도 어른도 아닌 무표정한 '어른 아이' 예수를 바라보며, "이 실력으로 과연 '장인[master]' 소리를 들었단 말인가" 하며 갸우뚱할 수밖에 없다.

마르가리토 다레초[Margarito d'Arezzo, 1250~1290]가 남긴 이 그림은 중세가 막 저물어가기 시작하는 13세기 중후반의 작품으로, 내셔널 갤러리에 있는 그림 중 가장 오래된 작품이다. 마리아와 예수의 옥좌는 사자 머리로 장식되어 있어 마리아 집안의 계보로 연결되는 솔로몬의 옥좌를 연상시킨다. 바탕은 황금색으로 처리했는데, 중세인들은 이 색이 영원과 신성을 상징하는 천상의 빛이라고 이해했다. 성모자는 아몬드 모양의 타원이 감싸고 있는데, '만돌라[mandola]'라는 이 형상은 천국을 상징한다. 만돌라와 사각 틀 사이의 모퉁이에는 4대 복음서가 각각의 상징물로 그려져 있다. 마태오는 천사, 요한은 독수리, 루가는 황소, 마르코는 사자의 모습이다. 이 상징은 《요한 계시록》에 기록된 "가장 높은 옥좌를 에워싼 네 생물"에서 비롯된 것이다. 성 모자의 양쪽으로는 예수의 탄생 순간부터 여러 성인의 행적을 담은 그림이 빼곡히 그려져 있다.

작자 미상
윌턴 두 폭 그림

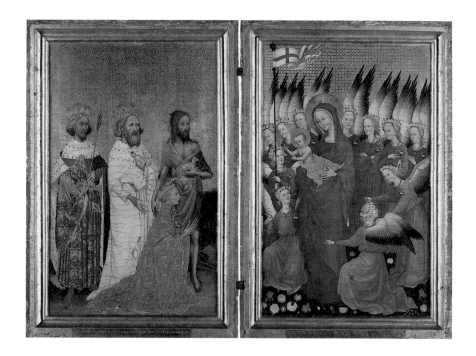

목판에 템페라
26,7×36,8cm
1395년
53실

책처럼 닫았다 펼칠 수 있도록 두 면으로 제작, 월턴^{Wilton} 가에서 소장하고 있었다 하여 〈월턴 두 폭 그림^{Wilton Diptych}〉으로 부른다.

옷과 황금관 등 장신구까지 모두 극도로 세밀하고 화려하게 그려져 있지만, 이 '지나친' 기교는 오히려 그림의 사실감을 방해한다. 찬란한 황금빛 배경, 정밀한 세부 묘사, 두드러지는 장식성을 지닌 이런 그림들은 중세 말기에서 르네상스로 가는 과도기적 특징을 보여주는데, 한동안 유럽의 궁정이나 권력층 사이에서 큰 인기를 끌었다.

왼쪽의 무릎을 꿇은 이는 영국의 왕 리처드 2세이다. 그 뒤로 화살을 든 에드먼드 왕과 반지를 든 '참회왕' 에드워드, 그리고 낙타 털옷을 입고 어린 양을 가슴에 품은 세례자 요한이 서 있다. 9세기의 에드먼드 왕은 기독교 왕국을 지키려다 적의 화살을 맞고 순교했다. 늘 회개하는 삶을 살았다 하여 '참회왕'으로 불리는 11세기의 에드워드 왕은 구걸하는 걸인에게 돈 대신 반지를 주었다는 일화가 전한다. 훗날 그의 도움을 받은 거지는 예수의 제자이자 《요한의 복음서》의 저자 요한으로 밝혀진다. 그의 곁에는 세례자 요한이 성경에 적힌 대로 낙타 털옷을 입고 있다.

리처드 2세는 스스로 자신의 상징물로 정한 어린 수사슴 무늬의 옷을 입고 있으며, 가슴께에도 같은 모양의 장식물을 달고 있다. 이는 오른쪽 그림에 있는 천사들의 가슴에 이어 그림 뒷면에서도 발견할 수 있다. 마리아의 가슴에 안긴 아기 예수는 두 손을 뻗어 왕에게 축복을 내려주고 있다. 그의 후광에는 '수난의 날'을 떠올리게 하는 못과 작은 가시관이 세밀하게 새겨져 있다. 오른쪽 그림에서 천사가 들고 있는 흰 바탕의 붉은 십자가 깃발은 부활한 예수의 승리를 상징한다. 이 깃발은 십자군을 상징하는 깃발로도 사용되었으며, 나아가 영국의 수호성인 성 조지를 상징하는 '성 조지 기'로, 영국을 의미하기도 한다.

마사초
성모와 아기 예수

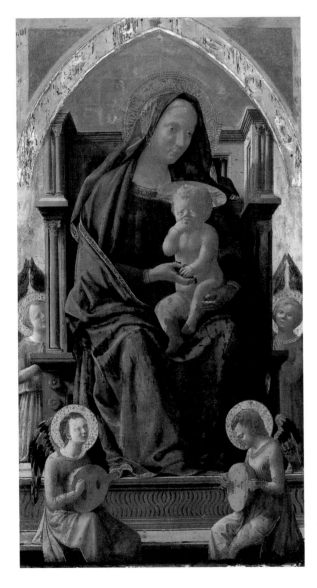

목판에 템페라
136×73cm
1426년
53실

마사초$^{Masaccio, 1401~1428}$는 토마소Tomasso의 애칭인 마소Maso와 해당 명사를 다소 비하하는 접미어인 아치오accio라는 두 단어를 합성한 이름으로, '덜떨어진 토마소'라는 뜻이다. 마사초는 '창문'을 통해 보는 실제 세계로 착각할 정도로 그리는 것이 미덕이라 생각하는 '사실주의' 혹은 '자연주의' 르네상스 화가였다. 그들은 사진 같은 사실감을 높이기 위해 살덩어리가 느껴지는 인체를 그리기 시작했고, 2차원의 평평한 화면에 3차원의 공간감을 주기 위해 '원근법'을 발명해 가까이 있는 것은 크게, 멀리 있는 것은 작게 보이는 기본 원리를 수학적인 비율로 계산해냈다. 현재 피렌체 산타마리아노벨라 성당에 걸려 있는 마사초의 〈성삼위일체〉1는 바로 이 원근법의 원리를 가장 충실하게 반영한 최초의 작품으로 소개되곤 한다.

〈성모와 아기 예수〉는 성모와 천사들의 어색한 동그라미 후광과 황금빛 배경으로 인해 중세적 요소에서 완전히 벗어났다고는 할 수 없다. 게다가 원근감도 〈성삼위일체〉의 완벽한 비율에 비해 부족해 보인다. 하지만 성모와 아기 예수는 돌덩이처럼 육중한 몸을 과시하며 그 입체감을 드러내고 있다. 마리아와 천사들의 후광은 다소 도식적인 느낌이 들지만 아기 예수의 후광은 더 진짜 같은 사실감을 주기 위해 비스듬하게 그려져 있다. 또한 화면 하단에 그려진 비스듬한 자세의 천사들은 그림이 평면임을 잊게 하고, 실제의 어떤 공간을 점유한 것처럼 보이게 한다.

르네상스는 중세 동안 주춤했던 고대 그리스와 로마의 문화를 '재re탄생naissance'시켰다는 의미에서 붙은 이름이다. 따라서 이 시기에는 고대 그리스나 로마 시대의 건축물에 대한 애정이 다시 불붙었고, 이를 반영이라도 하듯 성모자가 앉아 있는 옥좌는 고대 그리스와 로마 시절의 건축물을 닮았다.

파올로 우첼로
산로마노 전투

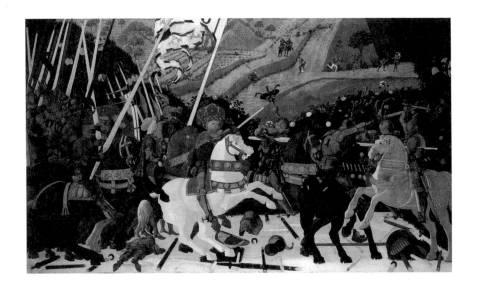

목판에 템페라
182×320㎝
1438~1440년
54실

'새'를 뜻하는 이름의 '우첼로Uccello'는 실제로 새를 키웠고, 그림으로도 자주 그렸다고 한다. 파올로 우첼로Paolo Uccello, 1397~1475는 피렌체에서 시작된 원근법 열풍에 지나치게 경도된 나머지 '원근법에 미친 사나이'로 소문이 자자했다.

〈산로마노 전투〉는 피렌체와 시에나가 피사 항구를 차지하기 위해 치른 전쟁 중 1432년 산로마노에서 벌어진 격전 장면을 담고 있는데, 원래 세 면으로 그려져 피렌체의 대부호이자 실세였던 메디치 가의 개인 저택을 장식하고 있었다. 현재는 파리의 루브르 박물관, 피렌체의 우피치 미술관에 나머지 두 점이 전시되어 있다.[2] 그림을 의뢰한 자는 피렌체 10인회의 수장으로 실제 이 전투를 지휘했던 리오나르도 데 바르톨로메오 살림베니Lionardo de Bartolomeo Salimbeni로 최근에 밝혀졌다.

이 중세풍 그림은 세월 탓에 다소 바래긴 했지만 검은 배경에 은빛과 금빛 이외에도 광택이 나는 여러 색이 조합된 지극히 장식적인 면이 강조된 작품이다. 인물 군상 역시 부자연스럽고 평면적이며 전경과 달리 배경 속 인물들이 지나치게 작게 그려져 있어 르네상스의 사실주의적 취향과 거리가 멀어 보인다. 장수들이 타고 있는 말들도 마치 놀이동산의 회전목마처럼 자세나 형태가 어색하기 짝이 없다. 격렬하게 싸우고 있는 병사들 몸에 피 한 방울 없는 것도 부자연스럽기는 마찬가지이다. 바닥에 떨어진 창과 병사들 그리고 엉덩이를 화면 쪽으로 내밀고 있는 말의 모습 등은 지나치리만큼 계산적인 원근법으로 그려져 있어, 사실감을 위해 만들어진 원근법이 오히려 그림을 더욱 괴이하게 보이게 한다. 그림 정중앙에 하얀 말을 타고 있는 이가 바로 전쟁을 피렌체의 승리로 이끈 니콜로 다 톨렌티노Niccolo da Tolentino이다.

로베르 캉팽

벽난로 앞의 성모자상

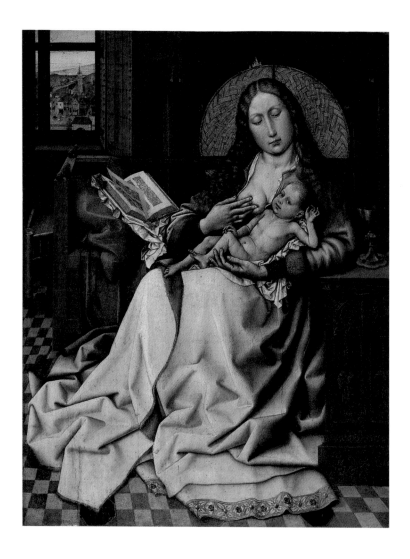

목판에 유채
63×49cm
1430년
56실

오늘날의 벨기에와 네덜란드 일부 지역을 일컫는 15세기 플랑드르의 미술은 정교한 사실주의를 고수하면서도 인물을 특별히 이상화하지 않았다. 로베르 캉팽^Robert Campin, 1375~1444이 공방의 제자들과 함께 작업한 〈벽난로 앞의 성모자상〉만 봐도 이탈리아인들이 그리던 '빼어난 미모에 완벽한 몸매'를 자랑하는 마리아는 없다. 그서 부은 것인지 살이 찐 것인지 모를 다소 비대한 얼굴의 마리아가 바늘로 그린 것처럼 섬세한 여러 가지 기물을 배경으로 한 채 아기 예수에게 젖을 물리려고 한다.

　　플랑드르 미술가들은 주로 성공한 상인이었던 주문자의 가정에 성모자를 그려넣곤 했다. 상업으로 부를 거머쥔 평민 출신의 부르주아들은 자신들이 얼마나 번듯한 가정을 일구고 사는지를 그림을 통해 과시하고자 했다. 그러면서도 자신들이 그저 돈만 밝히는 탐욕스러운 존재가 아니라, 신앙심이 깊은 천국의 신민임을 밝히고자 했다. 두 마리 토끼를 잡겠다는 주문자들의 욕구를 충족시키기 위해 화가들은 '좀 산다' 하는 부르주아의 실내 장식품에 종교적 상징성을 불어넣곤 했다.

　　우선 마리아의 머리 뒤에 있는 둥근 왕골 가리개는 '현실적인 눈'을 가진 로베르 캉팽과 제자들이 '눈에 보이지 않는' 후광을 대신하여 선택한 것이다. 마리아가 기대고 있는 의자 역시 당시로는 값 좀 나가는 평범한 가구처럼 보이지만, 모퉁이에 사자상을 그려 넣어 솔로몬이 앉았다는 사자상 장식 의자를 상기시킨다. 족보로 따지자면 마리아는 결국 솔로몬의 후예인 셈이다. 오른쪽 탁자 위에는 미사 때 사용하는 성배가 놓여 있다. 그리고 보니 아기 예수는 아마도 자신이 그 성배에 담길 포도주처럼 붉은 피를 흘리며 앞으로 죄에 빠진 인간들을 구원하게 될 거라는 하나님의 말씀을 듣고 있는 듯하다.

얀 반 에이크
아르놀피니 부부의 초상화

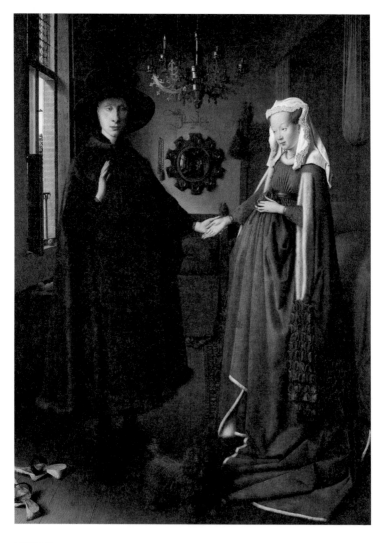

목판에 유채
82×60cm
1434년
56실

이견이 있긴 하지만 유화는 플랑드르의 얀 반 에이크^{Jan} van Eyck, 1395~1441와 그의 형이 발명한 것으로 전해진다. 유화는 프레스코화나 템페라에 비해 그림 수정이 용이하고 보관도 훨씬 쉬워 르네상스 시대 각 지역으로 전파되었다.

모피 상인 아르놀피니는 모피 옷을 입고 있다. 아내의 불쑥 나온 배는 혼전임신을 상상하게 하지만 당시 유행하던 옷차림 탓으로 보인다. 옷, 화려한 샹들리에, 그 시절 부유층의 집에 하나씩 있던 붉은 침대 등은 아르놀피니의 생활 수준을 짐작게 한다. 샹들리에 바로 아래에 보이는 글자는 "나 얀 반 에이크가 여기에 있었노라"로 화가의 서명을 대신하기도 하지만, 이들의 '결혼'에 화가가 증인이 되었음을 말하는 것일 수도 있다. 그도 그럴 것이 중앙의 볼록거울에는 다른 증인 겸, 하객들의 모습이 비치고 있다.

한편 샹들리에에 꽂힌 하나의 촛불은 '세상을 밝히시는 예수' 그 자체를, 창턱에 놓인 사과 등 과일은 아담과 이브를 유혹했던 '원죄'의 열매를 상징한다고 볼 수 있다. 화면 중앙의 볼록거울은 열 개의 둥근 원으로 장식되어 있는데, 그 안에는 예수가 십자가에 처형되기까지의 수난 장면이 그려져 있다. 벗은 신발을 그려놓은 것은 이 장소가 성스러운 곳임을 강조하는 장치로 결혼 서약을 하는 곳이기 때문이기도 하지만, 한편으로는 늘 종교적 예를 다하고 살아갈 것이라는 부부의 맹세를 의미한다고도 볼 수 있다. 충성을 상징하는 강아지는 '이제 부부로서 서로에게 성실하겠다'는 의지이자 하나님 앞에 늘 순종하겠다는 자세를 말한다. 따라서 그림은 결혼의 서약뿐 아니라 '원죄'를 입고 타락한 인간을 위해 '수난'을 마다하지 않고 구원의 약속을 이루어내 세상의 '빛'이 된 예수에 대한 '순종'의 서약까지 모두 담고 있다.

로베르 캉팽
남자의 초상

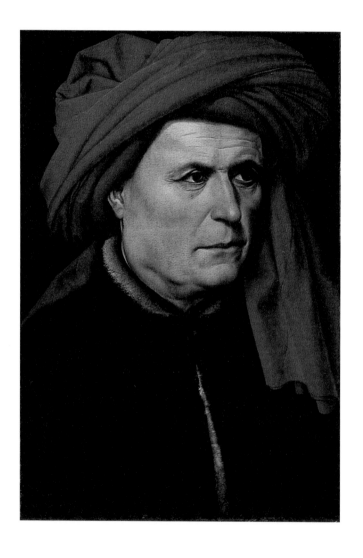

목판에 채색
41×28cm
1400~1410년
56실

로베르 캉팽

여자의 초상

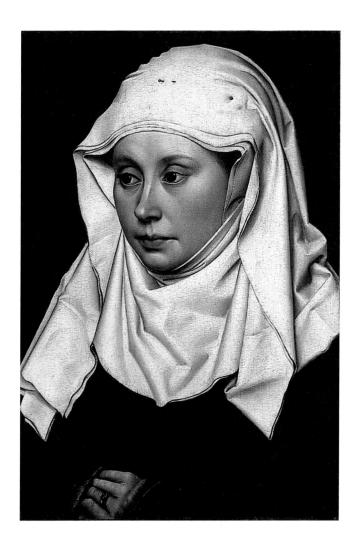

목판에 채색
41×28cm
1430년경
56실

얀 반 에이크

남자의 초상(자화상)

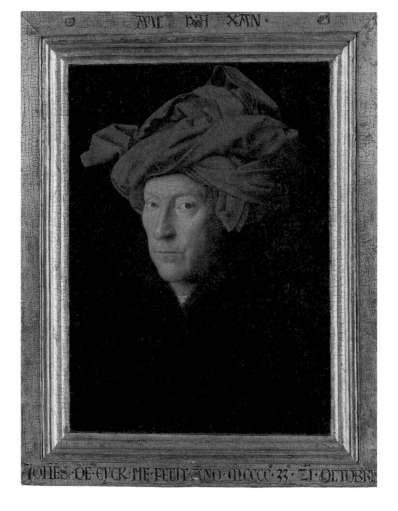

목판에 유채
25.5×19cm
1433년
56실

신 중심의 중세가 끝나면서 유럽 각 지역에서는 '인간'에 대한 관심이 되살아났고, 이는 곧 활발한 개인 초상화 제작으로 이어졌다. 15세기 플랑드르 화가들은 현실적 감각이 뛰어나 이탈리아 르네상스 화가들과 달리 인물의 사실성을 강조했다.

로베르 캉팽이 직접 그린 남녀의 초상화는 부부를 그린 것으로 추정된다. 당시에는 부부를 하나의 그림에 넣기보다 따로 그려 나란히 벽에 걸어두곤 했다. 물론 이 그림은 뒷면까지 곱게 채색되어 있어 휴대하고 다니기 좋아 보인다. 구릿빛 피부의 남자와 창백한 안색의 여자는 대조를 이룬다. 붉은 모자와 하얀 모자 역시 색채뿐 아니라 형태에서도 직선과 곡선으로 서로 대립한다. 인물들은 비스듬하게 몸을 돌리고 있어 한결 자연스러운 느낌을 연출한다. 고급 모피옷을 입은 것으로 보아 꽤나 부유한 사람들인 것 같지만 장신구를 주렁주렁 걸치는 허세는 부리지 않았다. 플랑드르 화가답게 남자의 처진 목살이나 여자의 짧은 턱선 등을 굳이 감추지 않고 사실적으로 묘사하여 그들의 삶과 심리 혹은 성격 등을 오히려 효과적으로 전달한다.

얀 반 에이크가 그린 남자의 초상도 로베르 캉팽의 남자와 비슷한 두건을 두르고 옷을 입고 있다. 당시 부유층 남자들 사이에 유행하던 차림이었을 것이다. 이 작품은 드물게도 액자까지 제작 당시의 것이 그대로 남아 있다. 액자 상단부의 문장 "내가 할 수 있는 한"은 플랑드르의 속담 "내가 하고자 하는 만큼이 아니라, 내가 할 수 있는 만큼"에서 나온 말로 추정된다. 화가가 자신이 할 수 있는 만큼 이 작품을 그렸다는 의미일 것이다. 하단에는 화가의 이름과 제작 연월이 적혀 있다. 매서운 눈초리의 이 사나이도 신원미상이나 그 자세와 표정으로 보아 화가가 거울에 비친 자신의 모습을 담은 그림일 것이라는 의견이 지배적이다.

페트뤼스 크리스튀스
젊은 남자의 초상

로히어르 판 데르 베이던
여인의 초상

목판에 채색
35.5×26.3cm
1460년경
56실

목판에 템페라와 유채
36.5×27cm
1460년경
56실

페트뤼스 크리스튀스 Petrus Christus, 1410?~1475?가 그린 초상
화는 어두운 단색조의 배경에서 벗어나 실외 풍경을 그려 넣었다는 점에
서 일단 독특해 보인다. 그러나 양 측면에만 트인 공간을 그려 넣었을 뿐,
주인공의 얼굴과 닿은 부분은 어두운 배경으로 남겨두어 인물을 강조하
는 효과는 그대로 살려두었다. 주인공 역시 장식된 모피 옷을 입고 있다.
플랑드르의 브뤼헤 지역은 유럽 최고의 모피 생산지였고, 이를 통해 부
를 축적한 이들이 그만큼 많았다. 남자가 손가락에 낀 반지와 허리께에
걸려 있는 돈 주머니는 그가 부유층임을 과시하기 위한 장치이다.

남자 뒤에 있는 예수 얼굴 그림은 그 크기나 모양으로 보아 양피지에
직접 글자와 그림을 새겨 넣는 필사본의 한 면을 찢어놓은 것 같다. 학
자들은 이 그림을 '베로니카의 수건'으로 본다. 예수가 골고다 언덕을 오
를 때 베로니카라는 여인이 건넨 수건으로 예수가 땀을 닦자 그 수건에
예수의 얼굴이 고스란히 찍혀 나왔다는 전설이 담겨 있다. 베로니카는
라틴어 '베라 이콘 vera icon'에서 나온 말로, '참된 그림'이라는 뜻이다.[3] 그
의 손에는 기도서가 들려 있다. 크리스튀스는 주인공의 과시욕을 적당
히 만족시키면서도 종교적 신실함을 놓치지 않았다.

로히어르 판 데르 베이던 Rogier van der Weyden, 1400~1464의 제자들이 제작했
을 것으로 추정되는 〈여인의 초상〉은 머리 장식이 인상적이다. 머리카락
을 있는 대로 올리거나 심지어 면도까지 해서 이마를 가능한 한 넓게
보이게 하는 머리 모양은 플랑드르뿐 아니라 이탈리아 전역에서 유행했
다. 반투명한 천이 드리운 피부와 머리 장식의 표현은 혀를 내두를 정
도로 사실적이다. 머리에 두른 수건의 형태부터 각진 얼굴, 목선 등에서
전체적으로 기하학적인 느낌이 드는데, 이는 선명하고도 절제된 색과 더
불어 그림을 훨씬 단정하고 정돈된 분위기로 이끈다.

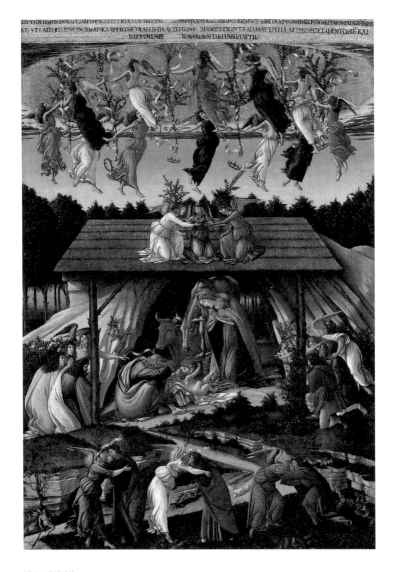

캔버스에 템페라
109×75cm
1500년경
57실

세속적 여인들의 아름다움을 신화라는 껍질로 포장해 그리던 산드로 보티첼리Sandro Botticelli, 1445~1510는 피렌체에 등장한 종교 지도자 사보나롤라에게 크게 경도되면서 삶에서나 예술에서나 큰 변화를 겪었다. 사보나롤라는 영성과 거리가 먼 책과 그림은 모두 소각해버릴 정도로 과격한 금욕주의자였는데, 결국 이단으로 몰려 피렌체의 시뇨리아 광장에서 공개 화형을 당했다.

그림은 예수 탄생을 주제로 한다. 정중앙에는 무릎을 꿇고 기도하는 마리아와 고개를 숙인 요셉 그리고 하얀 천 위에 누워 있는 아기 예수가 있다. 수의나 시신을 덮는 천을 연상시키는 하얀 천은 그가 인간의 죄를 대신해 '죽을 운명'을 타고났음을 상기시킨다. 요셉이 고개를 숙인 것은 곧 이 아이의 장래에 대한 '인간적인 슬픔'을 표현하는 것이라 볼 수 있다. 요셉의 하얀 머리카락은 그의 나이를 강조한다. 마리아가 동정녀임을 역설적으로 설명하는 장치이다.

지붕 위에는 열두 명의 천사가 승리의 상징인 월계수를 든 채 춤을 추고 있다. 천사의 숫자는 《요한 계시록》 21장에 기록된 새로운 예루살렘의 문이 열두 개라는 점에서 비롯된 것으로 보인다. 지붕 위의 세 천사는 성삼위일체를 떠올리게 한다. 이들이 입은 옷의 하양, 초록, 빨강은 각각 '믿음', '소망', '사랑'을 상징한다.

외양간 왼쪽에는 천사들에 이끌려 나타난 세 명의 동방박사가, 오른쪽에는 천사의 인도를 받고 온, 가난하지만 복된 목자들의 모습이 보인다. 외양간에서 그림 아래까지 난 길은 지그재그로 그려져 있다. 신앙의 길 혹은 예수의 생애가 그만큼 험난하다는 것을 말한다. 아래 세 천사는 각각 지상의 옷을 입은 인간들과 진한 포옹을 하고 있다. 예수 탄생과 그의 희생으로 인해 갈라졌던 천상과 세속이 화해함을 뜻한다.

레오나르도 다 빈치
암굴의 성모

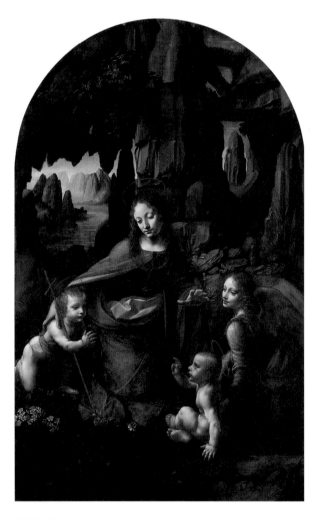

패널에 유채
189.5×120cm
1495~1508년
57실

레오나르도 다 빈치^{Leonardo da Vinci, 1452~1519}는 화가이면서 자연과학과 인문학을 섭렵한 학자이자 각종 발견과 발명에 몰두한 기이한 천재였다. 덕분에 그가 완성한 회화 작품은 스무 점을 채 넘기지 않는다. 내셔널 갤러리의 〈암굴의 성모〉는 그림 왼쪽에 그려진 세례자 요한의 십자 막대기와 오른쪽 날개 달린 천사의 손가락 정도만 제외하면 파리 루브르 박물관의 작품⁶과 흡사하다. 레오나르도가 거의 같은 작품을 두 점이나 남긴 정확한 이유는 아직까지 밝혀지지 않았다.

이 그림은 밀라노의 '무염시태 형제회'가 산프란체스코그란데 성당의 예배당 제단화로 주문한 것으로 1483년에 계약되었다. 그들은 같은 해 12월 8일, 성모 마리아의 날을 기념하는 행사까지 레오나르도에게 완성을 요구했지만, 날짜를 지키기는커녕 그림을 그리다 말고 밀라노를 훌쩍 떠나버리는 바람에 소송을 걸어야 했다. 법정 투쟁 끝에 1506년 레오나르도 다 빈치는 2년 안에 그림을 완성하라는 판결을 받았다.

세례자 요한은 기독교 종교화에서 낙타 털옷을 입고 있거나 나무 십자 막대기를 들고 있는 모습으로 그려진다. 루브르에서는 세례자 요한이 희미하게나마 털옷 차림으로 그려져 있는 것에 그치지만, 내셔널 갤러리의 세례자 요한은 제 존재를 확실히 하려는 듯 나무 십자 막대기까지 들고 있다. 아기 예수는 손가락 두 개를 세우고 있는데, 이는 '축복'의 표현이다.

다 빈치는 이탈리아 남부 지역을 여행하면서 깊은 감동을 받았던 기암괴석을 이 그림에 삽입하여 배경으로 삼았다. 그림 속에 등장하는 각종 식물과 물은 식물학자로서, 그리고 하천을 연구하던 그가 자주 스케치하던 것들이었다. 밝고 어두운 부분의 대비를 강하게 하는 키아로스쿠로^{chiaroscuro}(명암법)와 대상의 윤곽선을 적당히 흐리게 하는 스푸마토^{sfumato} 기법이 경지에 달한 작품이다.

알레소 발도비네티

노란 옷을 입은 여인의 초상

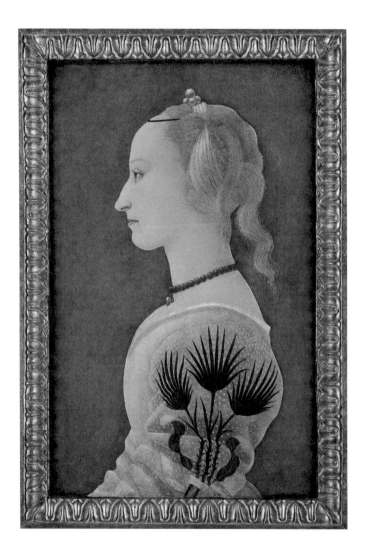

패널에 템페라와 유채
63×41cm
1465년경
58실

깔끔하게 마무리된 파란색 배경에 담은 아름다운 여인은 르네상스 초기 이탈리아 초상화가 대부분 그러하듯 완전 측면의 자세이다. 따라서 그림 속 여인은 자신을 바라보는 관람자와 그 어떤 사적 교류도 허용하지 않는다. 이 거리감은 역설적으로 감히 범접할 수 없는, 그리하여 가까이 하기엔 너무 먼 어떤 존재감에 대한 경외심을 자극한다.

그림을 그린 알레소 발도비네티Alesso Baldovinetti, 1426~1499에 대해서는 그리 많이 알려져 있지 않다. 그저 피렌체에서 태어나 활동했고, 프라 안젤리코Fra Angelico의 화풍을 많이 닮은 화가로만 전해질 뿐이다. 마찬가지로 그림 속 여인의 정체도 오리무중이다. 소매에 그려진 종려나무 세 개의 이파리와 깃털 등은 분명 여인이 속한 가문의 문장으로 생각되지만 그 가문에 대한 어떤 정보도 밝혀진 것은 없다.

이 그림은 조반니 벨리니의 〈로레단 총독의 초상화〉(56쪽)를 연상시킨다. 둘 다 고혹적인 파란색을 배경으로 관람자의 시선을 낚아챈다. 그러나 벨리니 그림의 주인공이 관람자에게 제 얼굴을 아낌없이 드러낸다면, 관람자의 시선을 완전히 무시하고 있는 이 그림은 고대 로마 황제의 주문 제작 메달이나 동전에 새긴 초상처럼 다소 도식적인 느낌이 강하다.

그럼에도 여인의 초상화는 '그림 그 자체'로서의 매력을 충분히 발산한다. 벨리니의 그림은 관람자로 하여금 그림 속의 '존재 그 자체'에 집중하게 한다. 그가 어떤 성격을 가진 어느 정도 지위의 사람이며 어떤 평가를 받고 있는 사람인가 하는, 한 '인간'에 대한 평가를 유도한다. 그러나 여인의 초상화는 그녀라는 존재에 대한 관심에 앞서 그저 곱고 화사한 색감으로 마감된 지극히 어여쁜, 그리하여 하나쯤 소유하고 싶은 하나의 '그림'으로 먼저 와 닿는다. 내셔널 갤러리의 기념품 가게에 그녀의 복제물이 유난히 눈에 많이 띄는 것도 바로 그 이유일 것이다.

산드로 보티첼리
비너스와 마르스

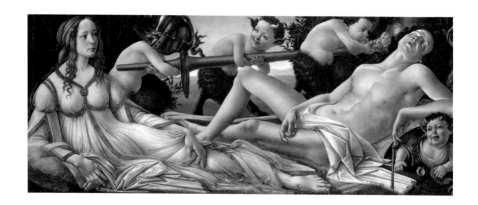

목판에 템페라
69×173.5cm
1485년경
58실

보티첼리는 사보나롤라가 등장하기 전까지만 해도 신화를 주제로 한 다소 관능적인 작품을 주로 제작하였다. 이 그림은 아름다움 혹은 사랑의 여신인 비너스(아프로디테)가 전쟁의 신인 마르스(아레스)와 달콤한 사랑에 빠져 있는 장면을 담고 있다. 여성인 사랑의 신 앞에 무장해제하는 남성 마르스는 무력에 대한 사랑의 승리를 의미한다고 볼 수 있다.

　그림 속 두 모델은 피렌체 실세 가문, 메디치 가문의 귀공자 줄리아노 데 메디치와 그의 숨겨둔 연인 시모네타 베스푸치를 주인공으로 했다는 소문이 있다. 베스푸치 가문은 신대륙을 발견한 아메리고 베스푸치를 낳은 집안으로, 그녀는 이 집안에 시집온 유부녀였다. 그러나 그림을 본다고 해서 그녀가 시모네타라는 것을 단번에 알아차리기는 쉽지 않다. 보티첼리가 그림 속에 그려 넣은 인물들의 모습이 어느 그림을 봐도 거의 비슷하기 때문이다. 그는 특정 인물의 개성을 도드라지게 강조하는 사실성보다는 누구나 아름답다고 생각할 수밖에 없는 '전형적인 미'의 기준에 맞추어 인물의 모습을 창조하곤 했다. 요즘 미인대회 후보자들이나 내로라하는 여신급 아이돌 스타들의 몸매나 얼굴이 죄다 비슷해 보이는 이유가 바로 그 '보편적인 아름다움'을 위해 자신의 개성을 지워버린 탓인 것과 같다. 하지만 이 그림이 베스푸치 가문과 관련이 있다는 것은 오른쪽에 붕붕 날아다니며 마르스의 잠을 방해하는 장수말벌을 통해 추측할 수 있다. 장수말벌은 이탈리아어로 '베스파vespa'라고 부르며, 곧 베스푸치 가문을 장식하는 문장에 그려지곤 했다.

　잠든 마르스와 그를 물끄러미 쳐다보는 비너스 사이에 네 명의 반인반수 사티로스가 장난을 치고 있다. 이들이 갖고 노는 긴 창과 소라 등은 주로 남성과 여성의 성적 이미지와 관련이 있다.

카를로 크리벨리
성 미카엘

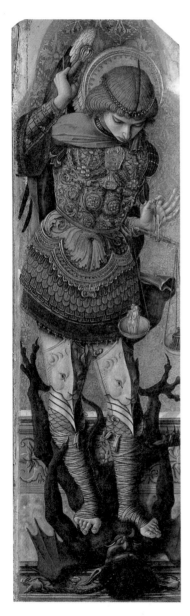

목판에 템페라
90.5×26.5cm
1476년경
59실

카를로 크리벨리
성 히에로니무스

카를로 크리벨리
순교자 성 베드로

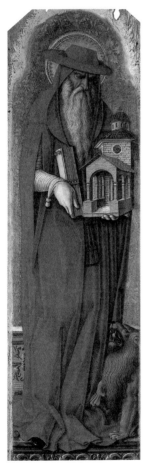

목판에 템페라
91×26cm
1476년경
59실

목판에 템페라
90.5×26.5cm
1476년경
59실

카를로 크리벨리
성녀 루치아

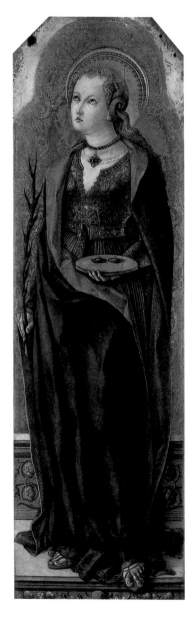

석회에 템페라
91×26.5cm
1476년경
59실

베네치아 출신의 카를로 크리벨리^{Carlo Crivelli, 1430?~1495}는 화려하고 장식적이며, 부드럽고 유연한 선이 특징인 중세 말기의 화풍을 능숙하게 구사, 믿고 따르고 존경해야 할 성인들의 모습을 그려냈다.

〈성 미카엘〉은 하나님을 보좌하는 천사로, 악마를 물리치거나 인간의 죄를 심판했다. 따라서 미카엘은 죄의 무게를 재는 '저울'을 지물로 한다.

〈성 히에로니무스〉은 성서를 라틴어로 번역한 학자로 광야에서 피 끓는 금욕생활을 하던 중 우연히 사자의 발에 박힌 가시를 빼주어 그와 벗이 되었다. 따라서 그는 주로 사자와 함께 그려지곤 한다. 한편 그는 교황의 최측근 추기경이었기에 붉은 옷을 입고 등장하기도 하며, 때론 금욕생활을 강조하기 위해 반쯤 벗은 야윈 모습으로 그려지기도 한다. 더러 솟아나는 욕정을 스스로 다스리기 위해 돌로 자신의 가슴을 치는 장면으로도 연출되기도 하는데, 이는 이 미술관 소장품 중 하나인 코시모 투라^{Cosime Tura}의 〈광야의 성 히에로니무스〉[5]에서 확인할 수 있다

〈순교자 성 베드로〉의 베드로는 예수의 열두 제자 중 하나인 사도 베드로가 아니라, 12세기 도미니쿠스 수도회의 수도원장으로서 종교재판관으로 활동하며 수많은 이단자와 맞서다가 그들의 낫에 머리를 맞고 순교한 '순교자 베드로'이다. 그의 지물은 당연히 칼이나 도끼, 낫 등으로 주로 머리에 상처를 입은 모습으로 그려진다. 하얀 옷에 검은 망토는 도미니쿠스 교단의 수도사의 옷차림이다.

〈성녀 루치아〉는 4세기 초 시칠리아 귀족 가문의 여성이다. 그녀는 교회를 위해 평생 동정녀로 살기로 결심했는데, 이를 못마땅하게 여긴 정혼자가 로마 집정관에게 사실을 고해 눈알이 뽑히는 고문을 받고 참수를 당한다. 따라서 그녀는 주로 뽑힌 눈알과 함께 그려지곤 한다. 그녀의 이름 루치아는 빛을 의미하며, '눈'과 관련된다.

조반니 벨리니
겟세마네 동산에서의 번뇌

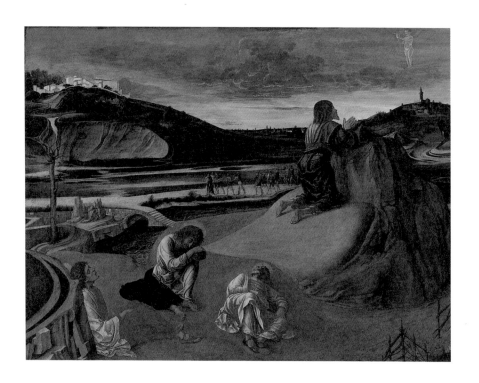

목판에 템페라
81×127cm
1465년경
62실

르네상스 시기, 바다의 도시 베네치아의 미술은 피렌체나 로마 등지와 다른 양상으로 발전했다. 물론 이들 모두 사진 같은 사실감과 '조각 같이 완벽한', 즉 이상화된 인체 묘사를 중요시했다. 하지만 피렌체나 로마가 회화에서의 '선'의 우위를 고수했다면 베네치아는 대기와 빛에 몰두했고, 자연스레 그 변화를 '색'으로 잡아내는 데 더 고심하곤 했다.

베네치아 화가들은 자연의 풍경을 그저 등장인물을 돋보이게 하려는 장치로만 생각하지 않았다. 그 때문에 그들 그림은 주요 내용을 이루는 인물들을 제외한 뒤 남은 배경만으로도 이미 완성된 하나의 풍경화가 될 수 있을 정도다.

조반니 벨리니Giovanni Bellini, 1426~1516는 밝게 반짝이는 색감으로 풍부하게 자연의 빛을 잡아내는 베네치아 화파의 창시자로 알려져 있다. 그의 〈겟세마네 동산에서의 번뇌〉는 이탈리아 미술에서 최초로 새벽녘의 빛을 묘사한 그림으로, 동틀 무렵의 분홍빛 하늘을 묘사한 것이 압권이다. 후세 사람들은 그의 이 새벽빛을 기념해 '벨리니'라는 이름의 스파클링 와인까지 만들어냈다.

그림은 예수가 열두 제자와 더불어 최후의 만찬을 끝낸 뒤 마지막으로 올리브 산의 겟세마네 동산에 올라 기도하면서, 앞으로 닥쳐올 죽음에 대해 '인간적인' 고뇌의 기도를 올리는 장면을 그린 것이다. 간밤의 만찬으로 곯아떨어진 제자들을 뒤로 한 채 예수는 "아버지, 이 잔을 저에게서 거두어 주소서"라며 처절한 기도를 올리고 있다. 멀리 유다를 앞세운 로마의 병사들이 그를 체포하기 위해 분주히 발걸음을 옮긴다. 예수는 눈물을 흘리면서 허공을 바라본다. 그의 시선이 닿는 곳에 하얀 천사가 잔을 들고 있다. 피하고 싶지만 결국은 받아들여야 할 고통의 잔이다.

안드레아 만테냐
겟세마네 동산에서의 번뇌

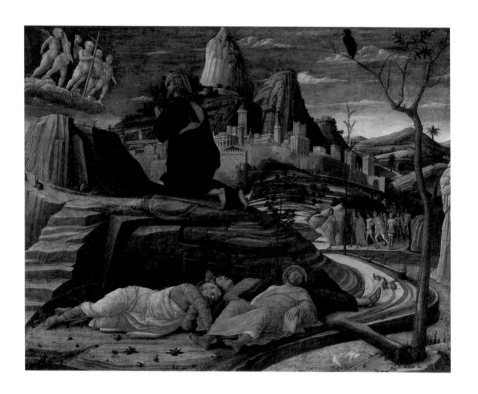

목판에 템페라
63×80cm
1459년경
62실

안드레아 만테냐^{Andrea Mantegna, 1431~1506}는 조반니 벨리니의 처남이었다. 아버지와 오빠 모두 화가였던 벨리니 집안이라 딸도 화가인 만테냐를 택한 모양이다. 만테냐 역시 조반니 벨리니가 그린 것과 같은 주제의 그림을 제작하였는데, 완성 시기가 같은 것으로 볼 때 서로 영향을 주고받은 듯하다. 두 사람의 그림 모두 황량하고 거친 돌산의 풍광을 지니고 있는데, 이는 평소 돌과 바위에 관심이 많았던 만테냐의 영향으로 보인다.

예수는 역시나 널브러져 자고 있는 제자들을 뒤로 한 채 하늘에 떠 있는 천사들을 쳐다보며 애절하게 기도를 올리고 있다. 그림 오른쪽 이파리가 다 말라버린 나뭇가지 끝에 검은 새 한 마리가 앉아 있다. 이 새는 '불길함'을 상징한다. 그에 비해 잠든 제자들 사이로 초록빛이 제법 영근 나무 한 그루가 서 있는데, 이는 다시 피어나는 푸른 봄과도 같은 '부활'을 의미한다. 화면 왼쪽, 바위산 아래로 난 길의 끝에는 토끼 한 마리가 원근법에 어긋난 채 그려 있다. 토끼는 종교화에서 주로 '구원을 갈망하는 영혼'을 상징해 왔다.

고대 그리스 시대의 아기 조각상 같은 모습을 한 천사들은 앞으로 닥칠 고통에, 신이 아니라 연약한 한 인간으로서 기도하는 예수에게 전혀 위안이 될 수 없는 몽둥이, 기둥, 십자가, 창 등을 들고 서 있다. 그들은 곧 예수가 그 기둥에 묶여 몽둥이로 맞을 것이며, 십자가에 못 박힐 것이며, 창끝으로 허리를 찔린 채 피 흘리며 죽을 것을 하나하나 일러주고 있다. 예수의 대답은 "그러나 내 뜻이 아니라 당신 뜻대로 하소서"였다. 어둠을 걷어내는 새벽의 짙푸른 하늘, 등을 돌린 예수와 잠든 제자들의 옷에 떨어지는 빛과 그 색의 변화는 만테냐가 벨리니로부터 전수받은 베네치아 화풍의 특징이라 할 수 있다.

조반니 벨리니
로레단 총독의 초상화

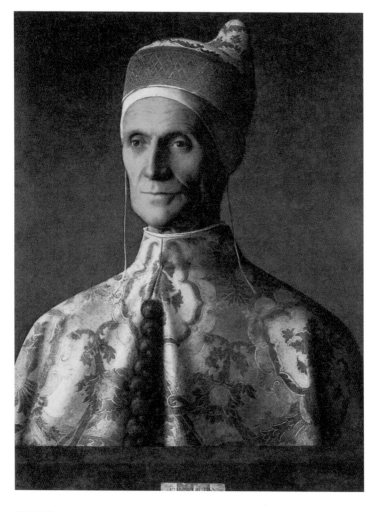

패널에 유채
62×45cm
1501년
62실

공화정이었던 베네치아에서는 총독(도제doge라 하며 통령이라고 번역하기도 한다)이 나라를 통치했다. 총독은 베네치아의 수도 성인인 산마르코로부터 지상의 일을 대신하라는 명령을 받은 성스러운 인물로 존경 받았다. 초상화의 주인공은 1501년부터 1521년까지 20년간 베네치아를 통치했던 레오나르도 로레단Leonardo Loredan 총독이다. 그는 하얀색 바탕에 금실과 은실로 수놓은 옷을 입고, 사슴뿔 모양의 총독 공식 모자를 쓰고 있다. 상의에는 호두 모양의 금 단추가 달려 있다. 그에 대한 상세한 기록이 많지 않아 대단한 업적을 남긴 것 같지는 않지만, 초상화를 보면 야위고 날카롭지만 따사롭고 애정 어린 미소를 지을 줄 아는, 심사숙고형의 지도자였던 듯하다.

벨리니는 플랑드르에서 전수받은 유화를 능숙하게 사용하여 레오나르도 로레단의 지도자로서의 위엄을 사실적으로 묘사해냈다. 벨리니 이전만 해도 베네치아에서는 피렌체에 비해 초상화를 그리 자주 그리지 않았고, 또 그렸다 해도 대부분 완전 측면으로 그리는 것이 일반적이었다. 그러나 벨리니는 정면을 향하되 살짝 고개를 돌린 자세를 연출해 한층 더 자연스러운 느낌을 주었다. 게다가 아래로 향할수록 점점 옅어지는 실제 같은 느낌의 하늘색으로 배경을 처리해 종전의 초상화에서는 보기 힘든 산뜻함과 생기 그리고 화사함을 연출했다.

로레단 총독의 얼굴은 빛을 받는 쪽과 어둠에 묻힌 쪽의 대비로 인해 입체감이 도드라진다. 그의 무표정한 양쪽 눈에는 화면의 왼쪽에서 들어오는 빛이 반사되어 반짝인다. 얇고 투명한 채색 아래 드러난 짧은 수염이나 옅은 주름의 섬세함은 놀라울 정도로 사실적이다. 그림 하단에는 창틀 혹은 액자틀로 보이는 부분을, 그 안에는 화가의 서명이 들어간 종이를 역시 세밀한 붓질로 그렸다.

피에로 델라 프란체스카
그리스도의 세례

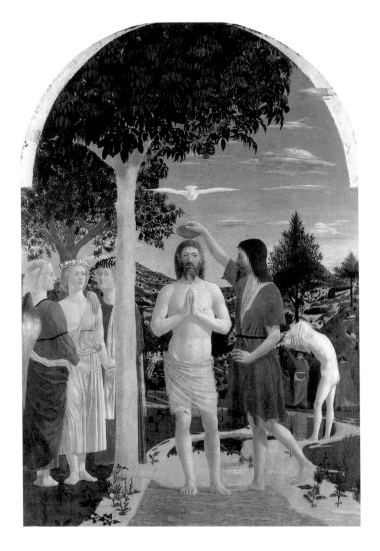

목판에 템페라
167×116cm
1448~1450년
66실

〈그리스도의 세례〉에서 예수는 갈릴리의 나자렛, 요르단강에서 요한에게 세례를 받는다. 피에로 델라 프란체스카$^{Piero\ Della\ Fran-}$ $^{cesca,\ 1416~1492}$는 이 일이 일어난 요르단강 인근의 모습을 자신이 태어나 주로 활동했던 15세기 토스카나 지방의 풍광으로 바꾸어 놓았다.

세례자 요한은 자신의 상징인 낙타 가죽 옷을 입고 그릇에 물을 떠 그림 정중앙에 있는 예수의 머리에 끼얹고 있다. 그의 머리 바로 위로 성령의 비둘기가 날아드는데, 주변에 그려진 구름과 모양이 비슷하다. 예수의 몸은 대리석이나 석고로 만든 그리스·로마 시대의 조각상을 닮아 있다. 그의 머리를 감싼 얇은 선의 황금빛은 후광을 대신한다. 그의 창백한 피부는 나무 기둥의 색으로 이어진다. 나무 기둥은 앞으로 예수가 기둥에 묶여 수난의 채찍질을 당할 것임을 상기시킨다. 잎이 무성한 이 나무는 한편 인간에게 참 생명을 주는 이른바 '생명의 나무'를 연상시킨다.

그림 왼쪽에는 날개만 없으면 영락없이 동네 아가씨로 보이는 천사들이 세례에 동참하고 있다. 그들의 자세나 옷차림 역시 고대의 조각상을 떠올리게 한다. 강 건너에는 비잔티움 제국, 즉 동로마제국 옷차림을 한 사람들이 발걸음을 옮기고 있다. 그림 작업 당시 동로마 종교 지도자들과 서로마 종교 지도자들이 피렌체에 모여 분열된 동서 교회의 화합을 목적으로 하는 회의를 열고 있었다는 점에서 그들의 존재는 화가나 주문자의 교회 화합에 대한 의지를 반영한다고도 볼 수 있다.

그림의 내용은 단순하지만, 구도는 세로와 가로의 적절한 조화로 이루어져 있다. 성령의 비둘기와 구름이 가로축을, 나무 기둥, 예수와 세례자 요한, 천사들은 세로축을 형성한다. 굽이진 요르단 강과 허리를 숙인 남자의 등은 곡선을 그리며 그림의 경직된 구도를 풀어주는 역할을 한다.

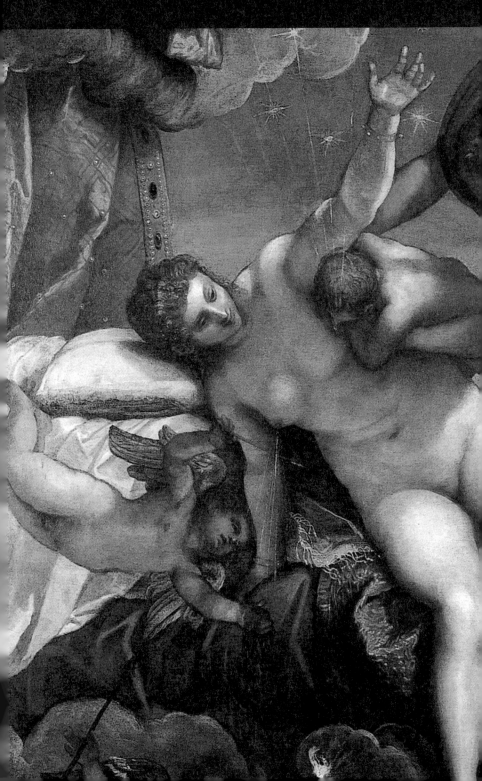

파르미자니노
성 히에로니무스의 환시

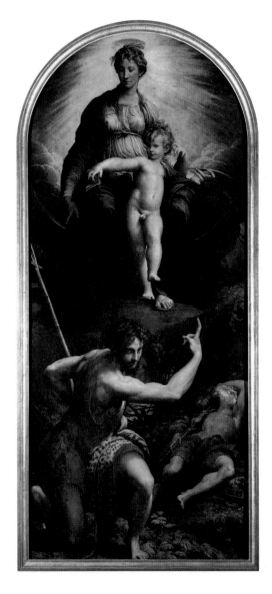

목판에 유채
343×149cm
1527년
2실

파르미자니노^{Parmigianino, 1503~1540}의 이름은 '파르마에서
온 작은 사람'이라는 뜻이다. 그는 어린 시절 고향 파르마에서 삼촌들로
부터 그림을 배웠다. 1524년부터 약 3년간 로마에 머물렀는데 당시 신성
로마제국의 황제이자 스페인의 왕인 합스부르크 왕가의 카를 5세의 로
마대약탈 사건이 벌어졌다. 신성로마제국의 병사들은 파르미자니노의 작
업실에도 쳐들어왔지만, 그림 작업에 무아지경으로 빠진 그를 어쩌지 못
하고 물러났다는 이야기가 전해지는 걸로 보아, 다소 괴짜였던 듯하다.

〈성 히에로니무스의 환시〉에서 가슴선이 노출된 옷차림의 마리아와
괴팍한 표정의 예수는 종교화에서 강조되는 엄숙함을 완전히 벗어난다.
특히 길게 늘어진 예수의 몸은 라파엘로의 우아함에 '기이함'을 입혀놓
은 듯하다. 해골이 널린 거친 바닥에 몸을 누인 성 히에로니무스를 뒤
로 한 채 자신의 지물인 나무 막대기를 들고 선 세례자 요한은 손가락
으로 성모자 혹은 천상의 세계를 가리키고 있다. 세례자 요한의 몸은
미켈란젤로의 누드화에서 영향을 받은 것으로 보인다. 당시 화가들은
미켈란젤로가 시스티나 성당 천정화에 그려놓은 인물 군상에서 자세와
근육 모양새를 차용하곤 했는데, 그 천정화에는 인간이 취할 수 있는
거의 모든 자세가 총 망라되어 있기 때문이었다. 긴 손가락으로 이어지
는 오른팔은 그 위로 떨어지는 밝은 빛에 힘입어 화면을 뚫고 나올 듯
한 긴장감을 자아낸다. 상단에는 성모와 아기 예수를, 하단에는 성자들
을 배치한 구성은 라파엘로로부터 영향을 받은 것으로 보인다. 라파엘
로는 바티칸에 소장되어 있는 〈성모자〉⁶를 비롯한 다수의 작품에서 화
면을 크게 위아래로 구분한 뒤 상단에는 성모와 예수를 담고 하단에는
성인들의 모습을 담아, 천상과 세속의 세계를 구분하곤 했다.

한스 홀바인

대사들

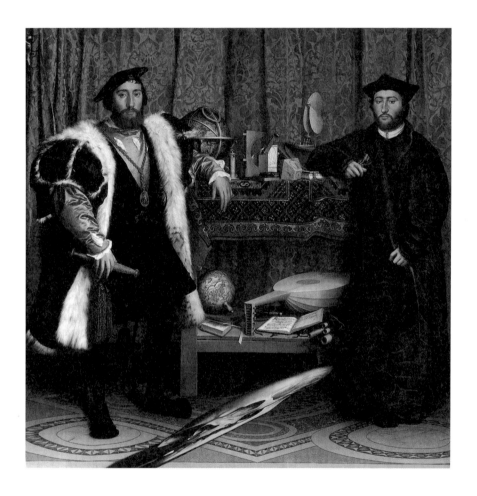

목판에 유채
207×209cm
1533년
4실

독일 아우크스부르크에서 태어나 바젤에서 종교화가로 활동하던 한스 홀바인Hans Holbein, 1497~1543은 영국으로 건너가 헨리 8세의 궁정화가로 활동했다. 〈대사들〉은 당시 영국에 업무차 와 있던 프랑스 외교관과 고위 성직자를 그린 전신 초상화이다. 화면 왼쪽은 외교관 드 댕트빌, 오른쪽은 드 셀브 프랑스 대주교이다.

그들 사이에 2단 선반이 있다. 고급 양탄자가 깔린 상단에는 천구의나 천체 관측기, 해시계 등 당대 최신의 과학 기구들이, 하단에는 손잡이가 달린 지구본과 류트, 찬송가책과 산술책 등이 보인다. 이들은 중세시대부터 대학에서 가르쳤던 4개의 기초교양과목(콰드리비움Quadrivium), 천문학, 산술, 기하학, 음악 등을 떠올리게 한다.

한편 질감이 고스란히 전해질 듯 정교하게 그려진 초록 커튼 뒤에는 십자가상이 하나 보일 듯 말 듯 있는데, 이는 세상의 모든 지식을 다 섭렵한다 해도 신의 의지를 벗어날 수 없음을 경고하는 것으로 보인다. 바닥에는 정체를 알 수 없는 몽둥이 같은 것이 있다. 관람자가 화면 오른쪽으로 몸을 옮긴 뒤 비스듬한 각도로 쳐다보면 해골을 변형시킨 것임을 알 수 있다. 해골은 '바니타스Vanitas', 즉 모든 것이 결국 죽음에 이른다는 허무를 의미한다. 따라서 이 초상화는 '결국 죽을 수밖에 없는 인간 존재들의 지식은, 그것이 비록 경이롭고 칭송받을 만한 것이라 해도 신의 뜻을 벗어날 수는 없다'는 논리로 읽을 수 있다.

하단에 펼쳐진 찬송가 책을 자세히 보면 오른쪽에는 루터파의 합창곡인 〈성령이여 오소서〉의 첫 구절이, 왼쪽에는 〈인간이여 행복하기를 바란다면〉이라는 가톨릭(구교)의 대표적 찬송가가 그려져 있다. 바로 그 위에 놓인 류트의 끊어진 줄처럼 당시 극단적으로 반목하던 신교와 구교가 다시 화합되기를 기원하는 마음이 보인다.

캉탱 마시

기괴한 노부인

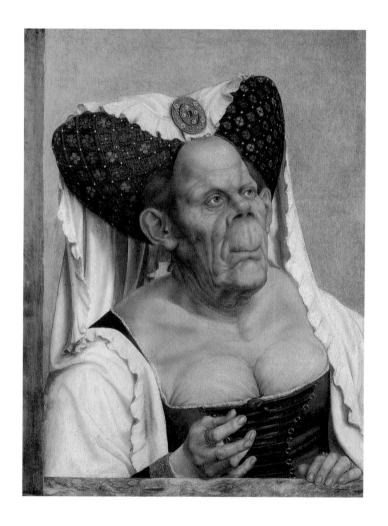

목판에 유채
64×46cm
1525~1530년
5실

그림 속 여인은 실존 인물이 아니다. 연구에 따르면 이 그림은 여러 가지 그로테스크한 얼굴을 그린 레오나르도 다 빈치의 스케치 중 하나[7]를 보고 캉탱 마시 Quentin Matsys, 1466~1530가 제작한 것이다.

캉탱 마시는 평소 친분이 있던 에라스무스의 《우신예찬》에 나오는 어리석고 기괴한 등상인물을 염두에 두고 다 빈치의 스케치를 끌어와 이 그림을 그렸다. 에라스무스는 네덜란드 출생으로 그리스 고전을 성서와 연관하여 연구한 인문학자로, 가톨릭 교회 개혁의 필요성을 인정했지만 그렇다고 교회와 노골적으로 대립하거나 부정하지는 않았기에 루터와 논쟁을 벌이기도 했다. 《우신예찬》은 당시 세상을 풍자하는 내용을 담고 있는데, 저속한 철학자와 신학자의 소모적인 논쟁이나 교황 등 성직자의 위선을 신랄하게 비판한 책이다.

캉탱 마시는 벨기에의 안트베르펜 태생으로 정교하고 세밀한 플랑드르 화파의 맥을 이어나가는 한편 이탈리아를 다녀온 뒤 그곳의 선진 미술을 플랑드르로 유입해오는 데 큰 역할을 하기도 했다.

그림은 '늙은' 여인이다. 그녀는 가슴이 푹 파인 이탈리아풍 드레스를 입고 있는데 세월 탓에 가죽만 남은 가슴을 억지로 조여 올리느라 주름이 흉하게 잡혔다. 사람이라기보다는 원숭이에 가까운 긴 인중과 짧게 벌어진 코, 자글자글한 주름의 노파는 역시나 나이값을 못하는 독일풍 모자를 쓴 채 어딘가를 응시하고 있다. 나이가 든 남성은 세상 경험이 많아지면서 한결 초연해지고 지적으로 성숙해진 모습으로 그리는 반면, 여성의 경우는 대체로 '못 생긴', '추한' 나아가 그 나이에도 외적 아름다움만 추구하는 인물로 그리는 것은, '젊고 아름다운 여성'에 대한 과도한 집착이 낳은 오래된 편견이다. 이 그림의 주인공은 1865년 《이상한 나라의 앨리스》 초판 삽화의 '못생긴 공작부인'의 모델이 되기도 했다.

미켈란젤로
맨체스터의 성모자

미켈란젤로
매장

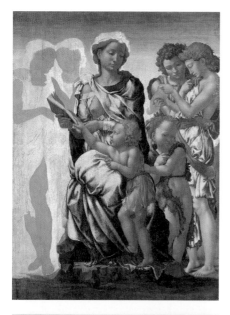

패널에 템페라
105×77cm
1497년경
8실

목판에 템페라
159×149cm
1510년경
8실

내셔널 갤러리에는 르네상스 전성기에서부터 매너리즘 시대에 이르기까지, 조각가이자 화가이며 건축가로서 어느 누구도 넘볼 수 없는 최고의 기량을 과시하며 살아온 미켈란젤로의 미완성 작품 두 점이 전시되어 있다. 이 작품들이 미완성으로 남아 있는 이유에 대해서는 추정만 난무할 뿐이다.

원제목이 〈성요한과 천사들과 함께하는 성모자〉였으나, 19세기 맨체스터에 처음 이 그림이 소개된 것을 기념하기 위해 〈맨체스터의 성모자〉라 부르는 이 작품은 성모자를 중심으로 양쪽에 각각 한 쌍의 천사를 그려 넣으려 했던 것으로 보인다. 아기 예수는 손을 뻗어 마리아가 읽고 있는 책을 잡아채고 있다. 그 곁에는 낙타 털옷을 입은 세례자 요한이 앙증맞은 표정을 지으며 화면 밖을 응시하고 있다. 미켈란젤로는 화가가 아닌 조각가로 불리길 원했고, 레오나르도 다 빈치와 미술에서 조각의 우위를 주장하며 날을 세우기도 했다. 그 때문에 그가 그린 그림 속 인체는 대부분 조각처럼 과장된 인체 표현이 두드러진다.

〈매장〉은 십자가에서 숨을 거둔 예수를 거두는 장면을 그린 것으로, 축 늘어뜨린 예수의 몸은 훗날 미켈란젤로가 자신의 무덤 곁에 세우기 위해 제작한 〈피렌체의 피에타(십자가에서 내려지는 그리스도)〉[8]와도, 〈죽어가는 노예〉 시리즈와도 비슷하다. 붉은 옷의 사도 요한이 그를 감은 끈을 당기고 있고, 니고데모로 보이는 이가 예수의 몸을 부축하고 있다. 니고데모는 유대인들이 예수를 고발하려고 할 때 죄의 증거가 없는 이를 소송할 수는 없다며 예수를 변호한 인물이다. 오른쪽 하단의 빈 부분은 성모 마리아를 그리기 위해 남겨둔 곳으로 추정된다. 몇몇 학자들은 이 작품이 미완성인 이유가 당시 성모의 옷을 그리는 데 필요한 파란색 계통의 물감 '울트라 마린'이 주문한 지 한참이 지나도 도착하지 않아서였다고 본다.

라파엘로 산치오
교황 율리우스 2세

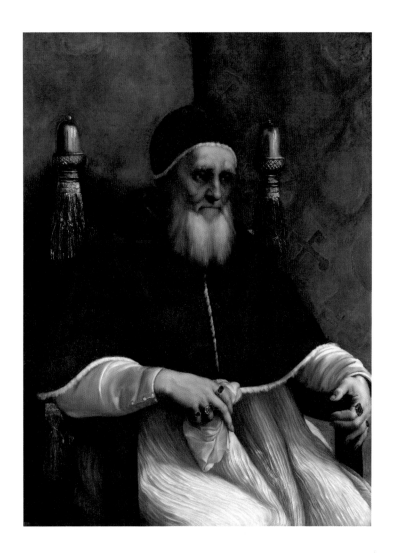

목판에 유채
108×80.7cm
1511~1512년
8실

르네상스 전성기를 이끈 라파엘로 산치오^{Raffaello Sanzio,}
^{1483~1520}는 우르비노 공국의 궁정화가였던 아버지로부터 처음 그림을 배우기 시작했고, 페루자, 피렌체를 거쳐 율리우스 2세가 교황으로 있던 로마 교황청에 입성했다. 그는 서른일곱에 요절하기까지 대부분의 시간을 바티칸 궁을 장식하는 대형 벽화들을 완성하며 명성을 쌓았다.

〈교황 율리우스 2세〉의 초상화는 피렌체의 우피치 미술관에 소장되어 있는 그림[9]과 배경의 색만 다를 뿐 거의 흡사하다. 따라서 오랫동안 어느 것이 원작인가에 대한 논란이 있었고, 1970년대부터 내셔널 갤러리에 있는 작품이 더 앞선 것으로 결론을 내렸다. 율리우스 2세는 미켈란젤로에게 자신의 영묘 제작을 주문했다가 작업 진행을 위한 경비 지급을 차일피일 미루었다. 이에 미켈란젤로가 피렌체로 떠나버리기도 했지만, 교황이라는 전권을 이용해 그를 다시 불러 시스티나 성당의 천정 벽화를 완성하게 한 이력이 있다. 성 베드로 성당의 재건을 꿈꾸었던 교황은 피렌체를 비롯해 이탈리아 각지에서 활동하던 뛰어난 미술가들을 부지런히 로마로 불러들여 로마를 피렌체에 이은 최고의 문화도시로 탈바꿈시키는 데 일조했다. 종교적인 면보다 정치적인 면이 더 강했던 교황은 이탈리아를 침략한 프랑스군에 대패한 뒤, 그들을 물리치기 전까지는 절대로 수염을 깎지 않겠다고 공언했다. 당시에는 성직자가 수염을 기르는 것은 금기였다. 직접 군사를 이끌고 전쟁에 참여하기까지 한 그는 이름마저 율리우스 카이사르를 좇아 율리우스 2세로 불리고자 했다. 라파엘로 그림 속의 교황은 전성기 르네상스 시절의 그림답게 정면이나 측면이 아닌 몸을 비스듬히 돌린 채 사색에 잠긴 듯 고개를 살짝 떨어뜨리고 있다. 다소 노쇠한 기운이 역력하지만, 강인한 눈빛과 섬세한 손에서 그의 열정적이면서 단호한 성격을 충분히 짐작할 수 있다.

라파엘로 산치오
성모자상

라파엘로 산치오
세례자 요한과 함께하는 성모자

목판에 유채
209.6×148.6cm
1505년경
8실

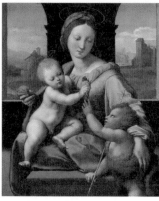

목판에 유채
38.7×32.7cm
1510년
8실

'안시데이 마돈나'라고도 불리는 〈성모자상〉은 페루자의 거부 니콜로 안시데이 Niccolo Ansidei가 산피오렌초 성당 내부의 개인 예배당을 장식하기 위해 주문했다. 그림은 중앙의 성모자를 중심으로 세례자 요한과 니콜라우스 성인을 좌우 대칭으로 배치했다. 르네상스 시대가 추구하는 질서와 조화의 미학을 반영한 이 구도는 그가 제작한 〈십자가 처형〉[10]에서도 확인할 수 있다. 낙타 털옷을 입고 십자가 막대기를 들고 있는 세례자 요한은 니콜로 안시데이의 아들 조반니 바티스타 Giovanni Battista와 이름이 같다(이탈리아 이름 조반니 Giovanni는 요한 Johann과 같은 이름이다). 성 니콜라우스를 그린 이유도 니콜로 안시데이라는 이름 때문이다. 산타클로스의 원조로 더 잘 알려진 성 니콜라우스는 가난한 소녀들을 도와준 일화로 유명하다. 발치에 놓인 세 개의 동그란 형상은 그가 소녀들에게 몰래 던져준 금화 주머니이다.

〈세례자 요한과 함께하는 성모자〉는 알도브란디니 Aldobrandini 가문이 소장하다가 19세기 영국의 가르바 Garvagh 가문에게로 넘어갔다. 그래서 '알도브란디니 마돈나' 혹은 '가르바 마돈나' 등의 별칭으로도 불린다. 이 그림도 좌우의 창을 데칼코마니처럼 엄격하게 대비시켰다. 창밖 풍경을 보면 라파엘로가 '먼 곳은 흐리게, 가까운 곳은 짙고 선명하게 보인다'는 레오나르도 다 빈치의 공기 원근법을 적절히 구사하였음을 알 수 있다. 또한 그는 레오나르도 다 빈치처럼 인물의 눈매, 코, 입가 등의 윤곽선을 흐릿하게 처리해 사실감을 돋보이게 했다. 아기 예수는 낙타 털옷을 입고 나무 십자가를 든 세례자 요한에게 카네이션을 한 송이 선사한다. 붉은 카네이션은 '피'를 연상케 한다고 하여 예수의 '수난'을 상징한다. 전설에 따르면, 예수가 십자가에서 처형당하는 장면을 보며 마리아가 흘린 눈물이 땅에 닿자 그곳에서 카네이션이 피었다고 한다.

아놀로 브론치노
비너스와 큐피드의 알레고리

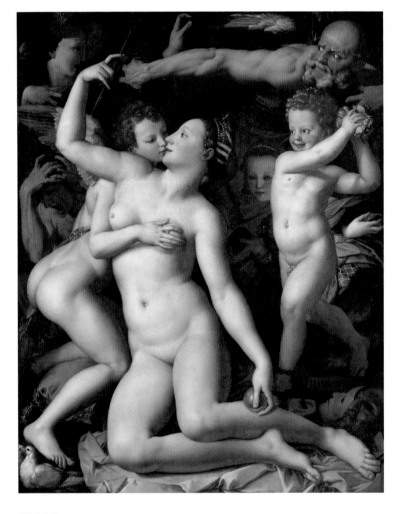

목판에 유채
147×117cm
1540~1545년
8실

후기 르네상스 미술, 즉 매너리즘의 시대는 라파엘로가 사망한 1520년대부터 시작한다. 이 즈음 카를 5세(신성로마제국의 황제이자 스페인의 왕)가 이끄는 스페인군의 로마대약탈(1527년), 루터에 의한 종교개혁(1517년) 등 일련의 사태가 벌어지면서 르네상스가 추구하던 안정과 질서 그리고 조화의 미술은 막을 내리고 기이한 색과 왜곡된 형태의 불온한 미술로 변해가기 시작했다.

아뇰로 브론치노Agnolo Bronzino, 1503~1572는 인공적인 형태, 특히 길게 늘어진 인체의 왜곡이 특징인 화풍을 전개했다. 〈비너스와 큐피드의 알레고리〉만 해도 원근법이나 그로 인한 깊은 공간감은 완전히 사라졌고, 어수선하고 산만한 분위기에 고무자락처럼 늘어진 인체 묘사가 한눈에 들어온다. 모자지간인 비너스와 큐피드(에로스)는 에로틱한 분위기를 풍겨 패륜적 상상을 유도한다. 그림은 온갖 알레고리로 가득하다.

화면 오른쪽의 아이는 그 사랑에 불을 붙이듯 장미를 한 아름 던질 자세이다. 가시에 찔리면서도 아픔을 모르는 이 아이는 '어리석음'을 상징한다. 아이 뒤에 있는 음침한 모습의 소녀는 몸통 왼편에 오른손이, 오른편에 왼손이 달려 있다. 아래로 내려가면 소녀의 하체가 뱀 꼬리와 사자의 다리로 이어져 있는데, 이는 '기만'을 의미한다. 그 아래로 위선을 상징하는 가면이 보인다. 큐피드의 등 뒤로 한 노파가 머리를 쥐어짜며 고통스러워하고 있다. 이는 '질투'를 의미한다. 오른쪽 상단, 모래시계를 어깨에 얹은 '시간의 신'이 장막을 걷어내고 있다. 사랑 혹은 쾌락은 이처럼 시간 앞에 무릎을 꿇기 마련이다. 그가 장막을 걷어내자 왼쪽 모퉁이에 있던 '진실'이 드러난다. 따라서 이 그림은, 사랑의 쾌락은 어리석음으로 인해 깊어가고 그로 인해 질투와 기만의 벽을 높이지만, 시간이 지나면 모든 것이 진실에 이른다는 알레고리로 읽을 수 있다.

틴토레토

은하수의 기원

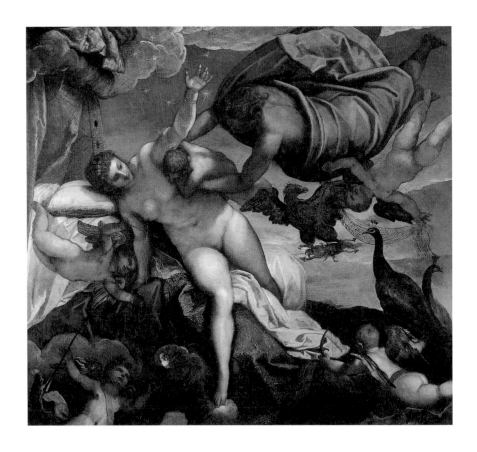

캔버스에 유채
148×165cm
1570년
9실

'틴토레토Tintoretto,1518~1594'는 '염색공의 아들'이라는 뜻이다. 그는 조화, 질서, 안정의 가치를 그리는 르네상스 미술의 전형적인 구도에서 완전히 벗어난 매너리즘의 대가 중 하나이다. 그의 그림들은 대체로 극단적으로 대비된 명암, 거의 단색조에 가까운 채색으로 인해 관객들에게 기이한 압박감을 선사한다.

〈은하수의 기원〉은 그림으로 자주 그려지지 않던 그리스 신화의 내용을 담고 있다. 제우스는 아내인 헤라를 두고 다른 인간 여성과 관계하여 헤라클레스를 낳았다. 아이가 자라 불사의 영웅이 되길 원했던 제우스는 헤라가 잠든 사이에 몰래 그녀의 젖을 물리게 했다. 하지만 젖을 빠는 힘이 워낙 강했던지 헤라가 잠에서 깨 아이를 밀쳤다. 아이의 입이 떨어져 나가면서 사방으로 분출된 젖은 곧 은하수가 되었다. 역동적인 자세, 선명한 색조, 어수선하게 얽히고설킨 구도는 틴토레토 화풍의 모든 것을 보여준다.

그림 오른쪽의 공작은 헤라의 심복인 아르고스라는 100개의 눈을 가진 거인의 이야기와 관계가 있다. 헤라는 아르고스에게 제우스의 불륜 현장을 감시하라고 일렀지만, 그 의무를 소홀히 하고 만다. 제우스의 심부름꾼인 헤르메스의 피리 소리에 취해 100개의 눈을 모두 감아버린 탓이다. 이에 헤라는 아르고스의 눈들을 떼다가 공작의 깃털을 장식하였는데, 화가들은 이 공작을 헤라의 지물로 사용했다. 그림 중앙에는 제우스의 상징인 독수리가 화살뭉치들을 들고 날고 있다. 그림 하단에는 원래 백합이 만발한 가운데 대지의 여신이 그려져 있었지만 잘려 나갔다. 이 사실은 당시 원작을 본 누군가가 베껴놓은 그림 덕분에 밝혀졌다.

파올로 베로네세
다리우스 가족

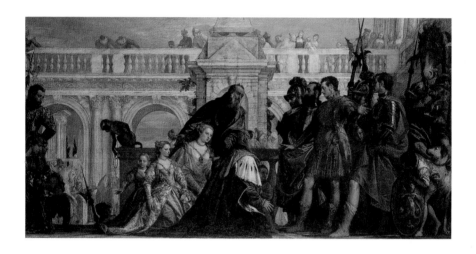

캔버스에 유채
236×475cm
1565~1570년
9실

베로네에서 태어난 베로네세^{Paolo Caliari Veronese, 1528~1588}는 16세기 후반 베네치아에서 주로 활동했다. 그는 주로 대형 캔버스에 지극히 화려하고 멋드러진 의상을 입은 '잘생긴 남성'과 '금발의 아리따운 여성' 군상으로 가득 찬 그림을 그리곤 했다. 밝고 화사한 색채와 생기 가득한 빛을 기품 있는 고대 건축물과 적절히 배치한 그의 대형 작품들은 주로 저택 접견실의 큰 벽면을 화사하게 장식했다.

그림은 전쟁에서 패한 페르시아 다리우스 왕가의 여인들이 무릎을 꿇고 앉아 알렉산더 대왕과 그의 친구 헤파이스티온에게 예를 다하는 장면을 담고 있다. 배경에는 고대 그리스와 로마의 건축물을 모범으로 하여 16세기 베네치아 건축의 고전주의를 확립한 안드레아 팔라디오^{Andrea Palladio,1508~1580}나 자코포 산소비노^{Jacopo Sansovino, 1486~1570} 풍의 건축물이 흐릿하게 그려져 있다. 등장인물들은 베네치아, 피사니 가문 사람들을 모델로 했을 것이라 추측하는데, 베로네세는 종교화를 비롯한 여러 그림의 많은 이들을 당대 인물을 모델로 하여 그리는 경우가 많았기 때문이다.

오른편의 두 남자 중 알렉산더는 앞에 선 붉은 옷의 남자가 아닌 바로 뒤 갑옷 차림의 남자다. 전하는 이야기에 의하면 알렉산더는 다리우스 가족이 자신을 알아보지 못하고 헤파이스티온에게 예를 갖추는 모습을 보고도 이를 너그럽게 이해했고, 나아가 "그대들 잘못이 아니오. 그 역시 알렉산더이기 때문이오"라고 말하며 친구의 위상을 높이는 센스까지 발휘했다. 베로네세는 알렉산더의 곁에 승리의 월계수를 새긴 방패를 세워 감상자들이 다리우스네 집안 여자들과 같은 실수를 하지 않도록 배려하고 있다.

티치아노 베첼리오
벤드라민 가족

티치아노 베첼리오
시간의 알레고리

캔버스에 유채
206×289cm
1540~1545년
9실

캔버스에 유채
76×69cm
1565년경
10실

티치아노 베첼리오Tiziano Vecellio, 1490~1576는 신화나 종교를 주제로 하는 역사화뿐 아니라 개인 및 단체 초상화에도 뛰어난 기량을 발휘한 베네치아 최고의 반열에 든 화가였다.

〈벤드라민 가족〉은 벤드라민 가문을 그린 집단 초상화이다. 제단에 놓인 십자가는 이 가문의 조상이 14세기에 귀족 서품을 받을 때 함께 받은 것이라고 한다. 이들 가문이 행렬 도중 우연히 십자가를 운하에 빠트렸는데, 기적적으로 물에 가라앉지 않아 그림 속 붉은 옷을 입은 주인공 안드레아 벤드라민이 건졌다. 이로 인해 이 십자가상은 단순히 가문의 영광을 넘어 베네치아가 자랑하는 성유물 중 하나가 되었다. 그림 정중앙 검은 옷을 입은 하얀 수염의 노인은 안드레아의 형이며, 붉은 옷을 입은 안드레아는 성유물을 향해 예를 다하고 있다. 그의 뒤로 수염이 덥수룩한 장남이 있고, 나머지 여섯 아들이 좌우로 나뉘어 있다. 인물들의 수염이나 옷의 질감이 너무나 사실적이어서 촉각을 자극할 정도이다. 어른들은 진지한 반면 아이들은 시종일관 지루해하거나 다른 것에 한눈팔고 있어 그림이 더욱 자연스러워 보인다.

〈시간의 알레고리〉는 청년에서 장년 그리고 노년으로 변해가는 시간의 흐름을 상징한다. 티치아노는 자신의 모습을 왼쪽의 노년기로, 아들 오라치오를 장년으로, 조카 마르코를 청년의 모습으로 그려 넣었다. 인생의 세 시기는 각각 개, 사자, 늑대의 성질로 다시 은유된다. 즉 젊어서는 개처럼 순종적이다가 나이가 들면서 사자처럼 용맹해지고, 늙어서는 늑대처럼 사려 깊어진다는 것이다. 인물들 위에 새긴 글 "EX PRAETERITO PRAESENS PRUDENTER AGIT, NI FUTURUM ACTIONE DETURPET"는 "과거의 경험을 통해 현재를 신중하게 살아 미래를 망치지 않도록 하라"는 의미로 해석된다.

요하임 베케라르
공기

캔버스에 유채
157×214cm
1570년
11실

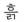
요하임 베케라르

흙

캔버스에 유채
157×214cm
1569년
11실

요하임 베케라르
물

요하임 베케라르
불

캔버스에 유채
159×215cm
1569년
11실

캔버스에 유채
158×216cm
1570년
11실

안트베르펜에서 태어나 그곳에서 주로 활동한 요하임 베케라르Joachim Beuckelaer, 1533~1575의 이 네 점의 작품은 고대 철학자들이 말한 세계의 최소 구성원소인 공기, 물, 흙, 불과 관련된 것을 장르화처럼 그린 것이다. 장르화는 소시민의 일상을 가감 없이 묘사하는 그림을 의미한다. 그림들은 안트베르펜의 시장을 배경으로 하고 있는데, 소실점이 몇 개씩 얽히는 복잡한 원근법과 어수선하고 꽉 찬 화면이 특징이다. 그는 떠들썩한 시장 풍경 속에 슬쩍 성서의 일화를 삽입하여 그림을 '물질적인 풍요'와 '기독교적인 가치'로 대조하면서 읽을 수 있도록 했다.

〈공기〉에 해당하는 장면은 '공기', 즉 하늘을 연상시키는 가금류로 상징된다. 몇몇은 죽어 있고, 몇몇은 아직 도살되지 않았다. 그림 중앙의 원경에는 성서에 나오는 '돌아온 탕아'의 일화가 그려져 있다. 그는 화류계 여인의 품에 자신의 방탕한 몸을 기대고 있다.

〈흙〉에는 '땅'에서 자라는 모든 채소와 과일 들이 그려져 있다. 그림 왼쪽 다리 위에는 성가족(예수의 가족)이 보이는데, 이들은 두 살 미만의 영아를 모두 학살하라는 헤롯 왕의 명을 피해 이집트로 피난 가는 중이다.

〈물〉은 말 그대로 '물'에서 나는 생선을 다듬어 판매하는 모습을 그린 그림이다. 중앙의 아치 아래에는 예수가 부활한 뒤 세 번째로 만난 제자에게 빈 그물에 고기가 가득 채워지도록 하는 기적을 행하는 모습이 있다.

〈불〉은 부엌 안에서 고기 등 잡은 동물을 '불'에 요리하는 장면을 그리고 있다. 왼쪽 문 뒤로 머리에 후광이 드리워진 예수가 두 여인과 함께 있는 모습이 보인다. 마르타와 마리아라는 두 자매가 예수를 초대한 적이 있는데, 언니 마르타는 그를 위해 음식을 장만하느라 분주한 동안, 동생인 마리아는 예수 가까이 앉아 이야기를 들었다고 한다.(132쪽 참조) 예수는 자신의 말을 듣고 그 뜻을 이해하고 따르려는 마리아를 칭찬했다.

티치아노 베첼리오
푸른 소매의 남자

캔버스에 유채
85×70cm
1510년경
12실

티치아노 베첼리오
여인의 초상

캔버스에 유채
119.4×96.5cm
1510~1512년
9실

티치아노 베첼리오
바쿠스와 아리아드네

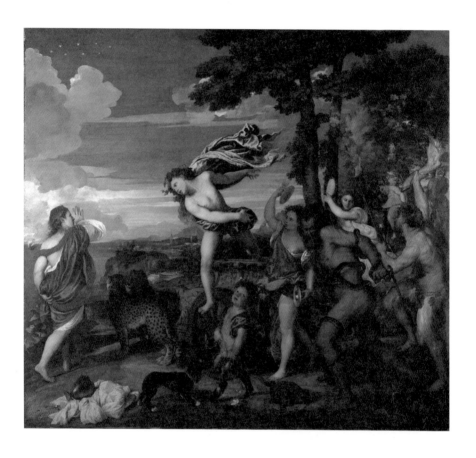

캔버스에 유채
175×190cm
1520~1522년
12실

〈푸른 소매의 남자〉의 주인공은 16세기 바르바리고 Barbarigo 가문의 시인 아리오스토Ariosto라는 말도 있지만, 화가 본인일 거라는 추측도 있다. 어둠 속에서 완전 측면으로 앉아 있던 남자가 화면을 향해 고개를 돌린 자세는 당시 그 누구도 시도하지 못한 파격 그 자체였다. 남자가 입은 푸른 옷의 질감은 매우 정교하게 표현되어 있다.

티치아노는 베네치아 화가답게 빛에 능숙했다. 푸른색 옷감의 감촉을 고스란히 살려낸 기술은 빛이 천에 닿을 때 변화되는 푸른색의 정도를 면밀히 관찰한 결과다. 돌난간에 걸친 팔꿈치 덕분에 그가 우리와 같은 공간에 있는 것처럼 느껴진다. 이 방식은 슬라브계 여인이라는 것 이외엔 그 신상이 알려지지 않은 〈여인의 초상〉에서도 반복되고 있다.

〈바쿠스와 아리아드네〉는 생동감 넘치는 인체 군상이 돋보인다. 오른쪽에 비해 텅 빈 느낌이 드는 왼쪽에서 주인공인 바쿠스와 아리아드네가 서로에게 시선을 보내는 장면은 다소 서정적인 느낌을 준다. 테세우스는 크레타 섬에 지은 그 누구도 빠져나올 수 없는 미로에 들어가 괴물 미노타우로스를 물리친 영웅이다. 그가 미로로 들어갈 때 실을 연결해 길을 잃지 않게 한 이가 바로 아리아드네인데, 테세우스는 그녀를 배반해 낙소스 섬에 내버려둔 채 떠나버린다. 우연히 섬을 지나던 술의 신 바쿠스(디오니소스)가 위기에 처한 그녀와 만나면서 한눈에 반해 결혼을 청한다. 바쿠스는 결혼을 축하하기 위해 여신들이 보내준 왕관을 하늘 높은 곳으로 올려 보내 둘의 사랑을 기념하는데, 이 별이 바로 왕관자리이다. 화면 왼쪽 진한 파란색으로 칠한 눈부신 하늘에 별자리가 보인다. 오른쪽에는 바쿠스를 따르는 반인반수의 사티로스(판)들과 여러 신이 그려져 있다. 이 작품은 페라라에 있는 에스테가의 알폰소 2세 공작의 저택을 장식하기 위해 주문되었다.

동방박사의 경배

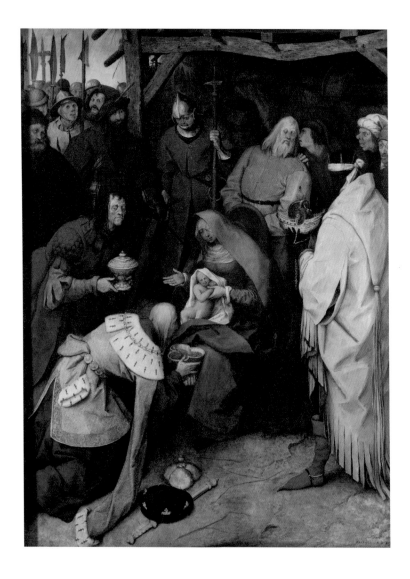

목판에 유채
111×84cm
1564년
14실

안트베르펜과 브뤼셀에서 주로 활동한 피터르 브뤼헐 Pieter Bruegel, 1525~1569은 소시민의 삶을 그린 장르화에 능했지만, 종교나 신화를 주제로 한 역사화에서도 탁월한 재능을 뽐냈다.

〈동방박사의 경배〉는 같은 전시실에 걸려 있는 얀 고사르트Jan Gossaert 의 그림[11]에서 보이는 지극한 '화려함'을 벗어던졌다. 예수의 탄생에 맞추어 그를 경배하기 위해 온 세 동방박사는 이미 그 옷차림부터 이미 수수하고 단정하다. 두 박사는 이가 빠지고 머리숱마저 초라하다.

그림 오른쪽 귀퉁이에는 안경을 쓴 남자가 보인다. 안경은 흔히 '눈이 먼 상태'를 은유하기 위해 그려졌는데, 신앙의 눈, 즉 영적인 눈이 어두워진 것을 의미한다. 이는 거룩한 현장을 목격하면서도 소경처럼 높은 뜻을 보지 못하는 이들에 대한 풍자로 읽을 수 있다.

그림 왼쪽에는 창을 든 병사들이 가득하다. 이들의 모습 역시 '무사'로서의 강직함을 나타내는 이상적인 몸이나 얼굴과는 거리가 멀어 다소 희화화된 느낌을 준다. 이 병사들이 동방박사를 수행하기 위해 온 것인지, 아니면 헤롯 왕의 명을 받고 들이닥친 것인지는 확실하지 않다. 성경에는 예수가 태어난 뒤 "왕이 나셨다"는 소문에 놀란 헤롯 왕이 자신의 안위를 걱정해 아이들을 무조건 처단토록 한 '영아 학살 사건'에 대한 언급이 있다. 영아 학살 사건은 동방박사가 경배를 마치고 떠난 뒤에 벌어진 일이지만, 학자들은 이들을 헤롯 왕의 군사로 보고 브뤼헐의 은근한 사회참여적 의식과 결부시키기도 한다. 화가가 살던 시절 이 지역은 스페인군이 지배하고 있었는데, 소위 종교 재판이라는 명목 아래 수많은 사람이 죽어 나가고 있었다. 또 과중한 세금에 반발하는 이들과의 충돌도 빈번했는데, 헤롯의 병사들이 곧 스페인군을 상기시킨다는 것이다.

조지프 멀로드 윌리엄 터너
카르타고를 세우는 디도

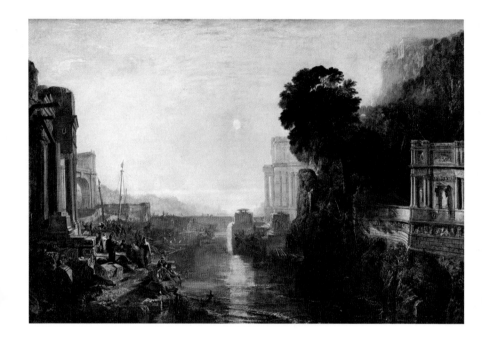

캔버스에 유채
156×230cm
1815년
15실

조지프 멀로드 윌리엄 터너
운무를 헤치며 떠오르는 태양

캔버스에 유채
134×179.5cm
1807년경
15실

클로드 로랭
이삭과 레베카의 결혼 풍경

클로드 로랭
시바 여왕의 승선

캔버스에 유채
149×197cm
1648년
15실

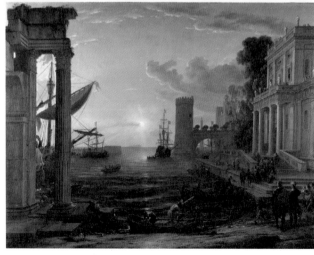

캔버스에 유채
148×194cm
1648년
15실

조지프 멀로드 윌리엄 터너^{Joseph Mallord William Turner,}
^{1775~1851}는 영국이 자랑하는 화가로 빛과 대기의 아름다움을 낭만적으로 펼쳐놓는 풍경화의 대가였다. 후반기로 갈수록 그의 그림은 자연을 그림 속으로 옮겨오는 데서 벗어나 빛과 색으로 가득 찬 추상에 가까워지는데, 이는 대상 자체가 아니라 대상에 와 닿는 빛을 색으로 표현하고자 하는 프랑스 인상주의 화가들에게 큰 영향을 미쳤다.

터너는 자신의 작품 〈카르타고를 세우는 디도〉와 〈운무를 헤치며 떠오르는 태양〉을 내셔널 갤러리에 기증하면서 자신이 좋아하던 풍경화가 클로드 로랭^{Claude Lorrain, 1600~1682}의 작품 〈이삭과 레베카의 결혼 풍경〉과 〈시바 여왕의 승선〉 사이에 걸어둘 것을 조건으로 걸었다. 이는 거장에 대한 존경심뿐 아니라, 이제 자신이 그와 어깨를 나란히 할 정도의 수준에 올랐음을 과시하는 것일 수도 있다.

로랭의 작품은 부이용^{Bouillon}의 공작이 무도회에서 만난 아내와의 결혼을 기념하기 위해 주문한 것이다. 로랭은 흥겹게 춤추는 장면을 담은 〈이삭과 레베카의 결혼 풍경〉에서 성서의 '결혼식'을 공작부부의 결혼으로 은유했고, 〈시바 여왕의 승선〉에서는 시바 여왕처럼 현명하고 아름다운 귀족 출신 부인에 대한 공작의 자부심을 북돋아주었다.

이 그림들과 흡사한 구도를 가진 터너의 작품은 베르길리우스의 〈아이네이스〉에 소개된, 카르타고를 세운 디도의 이야기와 고기잡이를 하는 어부들의 모습을 그린 것이다. 그러나 로랭의 작품과 마찬가지로 주제가 되는 이야기는 아름답고 고혹적인 풍경 때문에 오히려 묻히는 느낌이 들 정도이다. 물과 대기 그리고 고전 건축이 어우러지는 그림 속 풍경은 빛과 색의 열렬한 조화로 인해 한껏 낭만적인 감성을 더한다.

마인더르트 호베마
미델하르니스 길

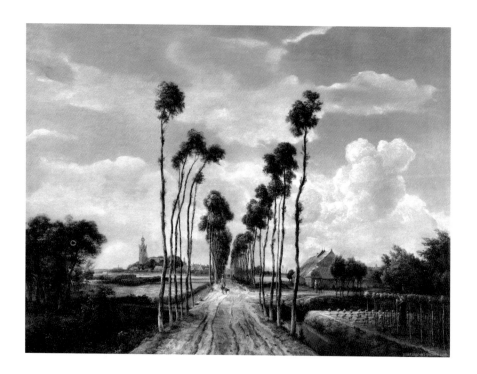

캔버스에 유채
103.5×141cm
1689년
21실

15세기경 현재의 네덜란드와 벨기에 그리고 프랑스 동부, 부르고뉴 지역은 스페인이 지배하고 있었다. 급기야 이들은 스페인의 폭정을 견디다 못해 독립전쟁을 일으켰는데, 현재 남부 네덜란드와 벨기에 지역에 이르는 열 개 주는 1579년 스페인에 굴복하였고, 북부의 네덜란드 지역, 홀란트 등을 비롯한 일곱 개 주는 80여 년간 이어진 전쟁 끝에 1648년 독립했다. 스페인은 전통적인 가톨릭 국가였는데, 그들이 통치하던 네덜란드 남부와 벨기에 지역이 구교권에 머무는 동안, 독립전쟁을 이어나가던 북부 지역은 프로테스탄트를 중심으로 뭉쳤다. 프로테스탄트는 교회를 화려하게 장식하는 성상 제작을 무가치한 것으로 여겨 성상파괴 운동을 감행하기도 했다. 더 이상 교회의 주문에 의한 대형 종교화로 삶을 이어나갈 수 없었던 북부의 화가들은 종교화 일색에서 벗어나 장르화, 정물화, 풍경화 등으로 눈을 돌렸다.

네덜란드의 부유층은 과거와 같이 저택을 호사스럽게 꾸미지 않았다. 따라서 교회나 귀족들로부터 후원을 받지 못한 화가들은 '선주문 후작업'이 아니라, 자신의 화실에서 그림을 그린 뒤 그것을 시장에 직접 들고 나가거나 화상을 통해 판매하는 '선작업 후판매'를 택해야 했다. 넘치는 화가들 틈에서 살아남기 위해 그들은 저마다 특정 분야를 집중적으로 개발해 전문화되기 시작하는데, 그중 마인더르트 호베마^{Meyndert Hobbema,} ^{1638~1709}는 풍경화로 이름이 높았다.

〈미델하르니스 길〉은 키 큰 나무가 늘어선 시골길을 자연스러운 원근법으로 따라가게끔 유도한 작품이다. 이 작품은 미술 교과서에 '원근법'의 이해를 돕는 참고도판으로 자주 등장한다. 화면의 대부분을 차지하는 확 트인 하늘은 수직으로 높이 선 나무들과 묘한 대비를 이루면서 전원의 신선함으로 안내한다.

중국 도자기의 꽃 정물화

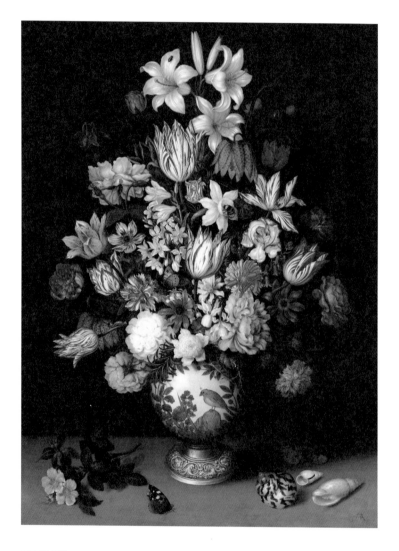

구리판에 유채
68,6×50,7cm
1609~1610년
17a실

교회의 대형 종교화 주문이 끊긴 신교 국가의 화가들은 부유한 상인층부터 평범한 소시민까지 작품을 판매할 대상을 넓혀야 했다. 그림의 크기도 소형화되었는데, 이는 제작비를 절감할 수 있을 뿐 아니라 직접 들고 나가서 판매하기에도 용이하기 때문이었다. 당연히 작은 크기의 정물화도 발달했다.

암브로시우스 보스하르트Ambrosius Bosschaert, 1573~1621는 정물화, 그중에서도 꽃을 전문으로 하는 화가였다. 이 그림은 특별히 구리판에 유화로 채색하는 방식을 택해 어둠 속에서도 윤기가 흐르는 꽃들의 화사함이 더해진다. 도자기 병에 담긴 튤립이나 백합을 비롯한 각종 꽃이 조개껍 질이나 나비, 심지어 파리 등과 함께 있어 놀라우리만치 정교하고 사실적이다. 하지만 모든 꽃이 계절도 모르고 한꺼번에 활짝 필 수는 없다는 점에서 실제가 아니라 '상상'의 조합임을 알 수 있다. 네덜란드인의 정물화 역시 상징성을 벗어나지 않는다. 꽃 역시 언젠가는 시들고 수명이 다하는 것이니 '바니타스', 즉 인생의 허무함을 의미한다.

튤립은 네덜란드 하면 떠오르는 꽃이다. 16세기 말에 수입된 동방의 이 아름다운 꽃은 네덜란드인의 마음을 사로잡았고, 곧이어 광기에 가까운 수집 열풍으로 이어지면서 일종의 투기 대상이 되었다. 당시 튤립 구근 중 가장 비싼 것은 네덜란드의 기술자가 벌어들이는 연봉의 열 배 가까운 금액에도 거래되었다. 이 때문에 1637년 네덜란드는 튤립을 둘러싼 투기 거품이 빠지면서 국가 경제가 휘청거릴 정도가 되었다고 한다. 보스하르트가 이 그림을 그리던 시절은 튤립에 대한 네덜란드인의 사랑이 하늘을 찌를 때였을 것이다. 그림은 튤립보다 값이 쌌을 것이고, 네덜란드인은 그림으로나마 비싼 꽃을 소유하는 기쁨을 누렸을 것이다.

필리프 드 샹페뉴

리슐리외 추기경의 초상화

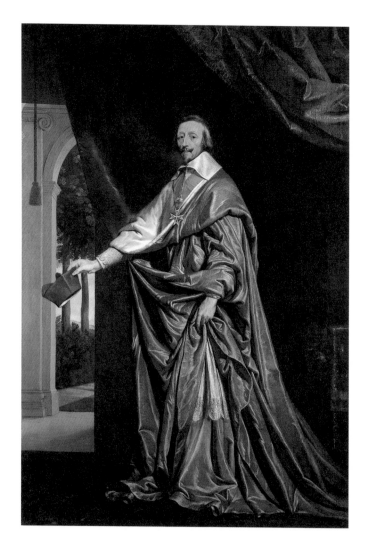

캔버스에 유채
260×178cm
1637년경
18실

필리프 드 샹페뉴Philippe de Champaigne, 1602~1674는 루이 13
세의 어머니로서 어린 왕을 대신해 섭정을 하던 마리 드 메디치Marie de
Medici, 1573~1642의 전속 화가로 활동했다. 왕실 내 권력다툼에서 그녀 편이
었다가 루이 13세 쪽으로 돌아선 리슐리외 추기경의 초상화도 다수 제
작하였다. 이후 필리프 드 샹페뉴는 루이 14세의 명령에 따라 창립된 왕
립 회화조각아카데미의 창단 멤버가 되어 후학들을 양성했다.

〈리슐리외 추기경의 초상화〉는 샹페뉴가 그린 일곱 점의 리슐리외 전
신 초상화 중 하나이다. 리슐리외 추기경은 장기간 루이 13세의 비호를
받으며 재상의 자리에 올라 최고의 권력을 행사한 인물이다. 그림 속 리
슐리외는 붉은색 추기경 복장을 하고 있다. 대부분의 추기경 초상화는
앉은 자세이지만, 샹페뉴는 세속적 권위를 극대화하기 위해 당당하게
서 있는 자세로 연출했다. 워낙 규모가 큰 초상화여서 감상자가 일어서
서 그림을 보더라도 리슐리외의 눈높이가 감상자의 시선보다 훨씬 위에
있다. 따라서 그의 권위에 압도당하는 느낌을 받을 수밖에 없다. 푸른색
리본에 달린 훈장은 성령훈장으로, 앙리 3세 때부터 프랑스의 왕이 귀
족이나 성직자 중 국가에 충성한 이들에게 하사하는 최고의 영예이다.

루이 14세가 만든 왕립 회화조각아카데미는 프랑스 미술의 발전을
도모한 기관이었다. 아카데미는 고대 그리스와 로마의 고전주의를 숭배
한 루이 14세의 취향을 적극적으로 수용했다. 사실적이면서 이상적인
화풍, 교훈적이고 귀감이 되는 이야깃거리가 가득한 역사화를 으뜸으로
치는 프랑스 아카데미는, 한편으로는 지나치게 교조적이어서 개인의 역
량과 개성을 죽이고 천편일률적인 화풍을 주도한다는 비판도 받았다.

르 냉 형제

식탁에 있는 네 사람

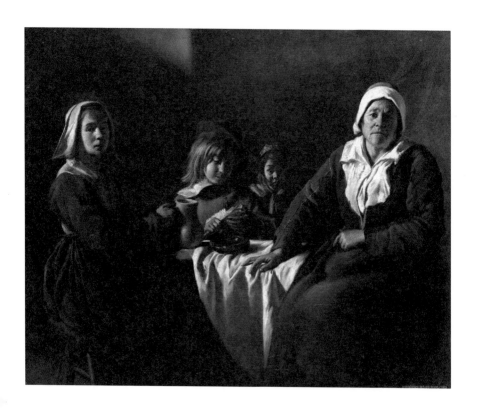

캔버스에 유채
46×55cm
1630년경
18실

앙투안 냉^{Antoine Nain, 1588?~1648}, 루이 냉^{Louis Nain, 1593?~1648},
마티외 냉^{Mathieu Nain, 1607~1677} 삼형제는 개인 이름을 남기지 않고 항상 르
냉^{Le Nain} (냉 가족)으로 서명하였다. 이들은 신화를 비롯해 여러 알레고리
가 담긴 고전적 주제의 작품을 대형 화면에 그려 1648년, 프랑스 왕립
회화조각아카데미의 초대 회원이 되는 영예를 누리기도 했다. 비록 앙
투안과 루이는 아카데미에 입성하던 해에 세상을 떠났지만, 마티외는
그로부터 20여 년 동안 루이 14세의 총애를 받는 화가로 활동했다.

그러나 오늘날 우리가 르 냉 형제를 기억하는 것은 그들의 고전적인
대형 역사화보다는 가난한 소시민, 특히 농가의 사람들을 그린 작은 사
이즈의 작품들 때문이다. 이들 형제는 농부들의 모습을 낭만적으로 미
화하지 않지만 그렇다고 조롱하거나 풍자하지도 않았다. 그저 있는 그대
로의 삶을 담담하게 그려냈다. 르 냉 형제의 그림은 프랑스 미술이 신화
속 신과 타고난 영웅, 근접하기도 어려울 정도로 성스러운 성자 일색의
아카데미 정서에 머물지 않고, 다양한 주제를 수용할 수 있는 토대를 마
련했다고 볼 수 있다.

〈식탁에 있는 네 사람〉 역시 그들이 자주 그리던 농부의 저녁 식사 그
림들 중 하나이다. 소박하지만 깔끔하게 빨아놓은 식탁보와 입고 있는
옷들은 그 촉감이 그대로 전해질 듯 정교하다. 이 그림은 인생의 세 단
계를 묘사한 것으로도 읽을 수 있다. 나이 든 여자의 처진 얼굴, 젊은
여자의 다소곳함은 어른들의 일상에 무심한 아이들의 천진난만한 표정
과 어우러진다. 그러나 르 냉 형제는 세 단계의 삶을 담담히 그려냈을
뿐 이렇게 살아야 한다거나 저렇게 살아야 한다는 식의 교훈을 굳이 담
으려고 하지 않았다. 그저 삶을 살아가는 자들 모두가 태생적으로 가지
고 있는 '존재의 경이로움' 그 자체만 기록할 뿐이다.

모세의 발견

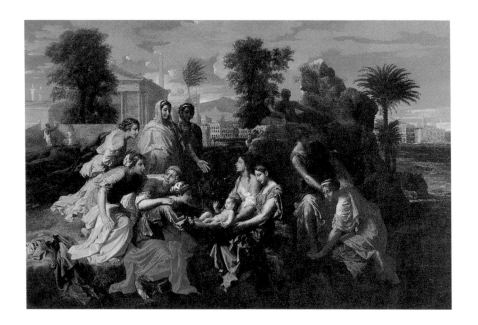

캔버스에 유채
116×178cm
1651년
19실

17세기, 프랑스를 가장 뜨겁게 달군 화가는 역설적이게 도 로마에서 활동하고 있던 클로드 로랭(96~97쪽 참조)과 니콜라 푸생Nico-las Poussin, 1594~1665이었다. 푸생은 파리에서 활동하다가 루이 13세의 부름을 받고 2년간 파리에 머문 것을 제외하고는 삶의 대부분을 로마에서 지냈다. 그럼에도 그의 작업은 주로 이탈리아인이 아니라 파리의 왕실과 귀족들의 주문을 받아 이뤄졌다.

푸생은 정제된 자연 속에 이상적인 아름다움을 지닌 인물들을 구도에 맞게 배치함으로써 신화나 영웅, 종교 등 숭고한 주제를 돋보이게 하는 '고전주의적 장엄양식Grand Manner'을 따랐다. 그는 자연을 있는 그대로, 즉 '눈'에 보이는 대로 묘사하기보다는 재배치하여 그리곤 했다. 변덕스럽고 불완전한 자연을 인간의 이성으로 보완하여 완벽하게 만드는 것이 그의 회화가 추구하는 목표였기 때문이다. 푸생의 그림은 이후로도 프랑스 아카데미가 추구하는 정확한 데생과 완벽한 형태감을 갖춘 회화의 기준이 되곤 했다.

〈모세의 발견〉은 구약성서《이집트 탈출기》의 내용을 담고 있다. 이집트의 왕은 이스라엘의 남자아이를 모두 죽이라는 명령을 내리는데, 모세의 어머니는 아이를 바구니에 담아 나일강에 띄운다. 그림은 파라오의 공주 일행이 마침 아이를 발견해 거두는 장면이다. 그림 속에 고대 로마나 그리스의 유적지를 그려 넣는 것은 이른바 '고전주의'를 추종하는 화가들의 관례이기도 해서, 화면 오른쪽에 그려진 야자수가 아니라면 이집트가 아닌 로마 어딘가로 착각할 정도이다. 화면 왼쪽에 황금빛 옷을 입고 있는 파라오의 딸은 여사제처럼 당당하게 서 있다. 등장하는 모든 인물은 조각상에 옷을 입혀놓은 듯이 이상화되어 있다. 다소 과장된 자세가 보이지만, 우아한 세련미를 결코 잃지 않는다.

니콜라 푸생

목신상 앞 바쿠스의 제전

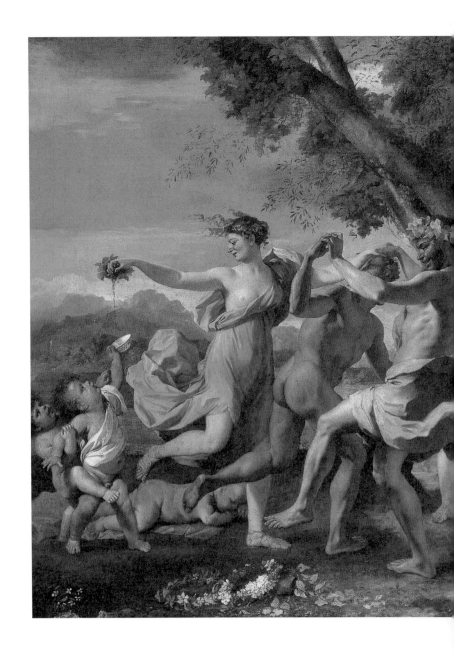

캔버스에 유채
98×142,8cm
1632~1633년
19실

니콜라 푸생

황금 송아지 숭배

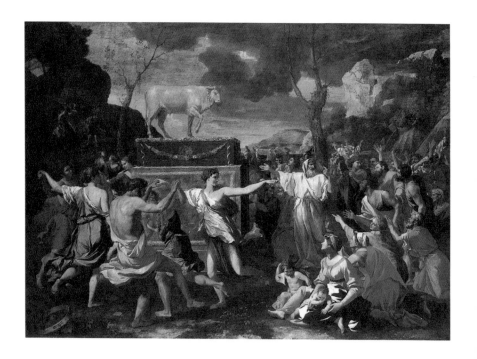

캔버스에 유채
154×214 cm
1634년경
19실

푸생은 인물을 그릴 때 자신이 면밀히 관찰하고 연구한 고대 그리스와 로마의 고전적인 조각상을 모델로 삼았다. 〈목신상 앞 바쿠스의 제전〉에 나온 인물들이 〈황금 송아지 숭배〉에서도 비슷하게 등장하는 것을 볼 수 있는데, 푸생이 고대 조각상을 참고해 인체 모형을 만든 뒤 여러 작품에 반복적으로 배치하는 방식으로 작업했기 때문이다. 이는 자연 풍경이나 건축물 묘사에서도 마찬가지였다. 〈목신상 앞 바쿠스의 제전〉에서 염소 뿔에 머리와 가슴께에 화관을 두르고 있는 토르소(목, 팔, 다리 등이 없는 상반신 조각상)는 바로 목신 판[Pan]이다. 그는 한밤중에 갑자기 나타나 나그네를 놀래키는 행동으로 영어의 패닉[Panic](공포)이라는 단어의 기원이 되기도 한다. 그는 술의 신 바쿠스를 추종한다. 구릿빛의 늠름한 몸을 가진 바쿠스는 그림 정중앙에서 화관을 머리에 쓴 채 춤을 추고 있다. 푸른색과 붉은색, 노란색의 의상이 화면에 리듬감을 듬뿍 부여한다.

〈황금 송아지 숭배〉는 구약성서 《이집트 탈출기》 32장의 이야기를 담은 것이다. 모세가 없는 동안 이스라엘 백성들은 아론의 명에 따라 금 귀걸이를 모은 뒤 그것을 합쳐 황금 송아지를 만들고, 그 앞에서 제사를 지낸다. 화면 왼쪽에는 모세가 여호수아와 함께 하나님으로부터 받은 십계명을 새긴 판을 들고 시나이 산에서 내려오는 장면이 그려져 있다. 하얀 옷을 입은 키가 크고 수염이 난 남자는 모세가 이스라엘 백성을 부탁했던 아론이다. 붉은 빛이 감도는 색채는 모세 혹은 하나님의 분노를 적절하게 표현해내고 있다. 이 단색조와 장엄한 대자연의 묘사는 티치아노의 그림을 연상시키는데, 실제로 푸생은 라파엘과 티치아노의 작품에서 많은 영향을 받았다.

클로드 로랭
성 우르술라의 승선

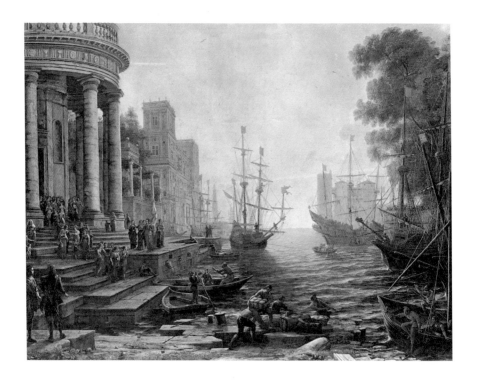

캔버스에 유채
113×149cm
1641년
20실

17세기 프랑스 출신의 대표적인 풍경화가로 손꼽히는 푸생과 로랭은 실제 풍경이라기보다는 자연을 재조합해 그린다는 점, 주로 고대를 배경으로 하며 성서나 고전문학에서 따온 여러 일화를 소개한다는 점에서 비슷하다. 하지만 푸생의 풍경화가 눈이 아니라 정신으로 읽는 것이라면, 로랭은 시각적 즐거움 쪽에 더 무게를 둔다는 점에서 차이를 보인다.

〈시바 여왕의 승선〉(96쪽)과 흡사한 구도로 그려진 〈성 우르술라의 승선〉에서 보듯이 그는 장엄한 풍경에 고대 건축물을 그려 넣으면서도 빛과 색의 느낌을 잘 살려 대기의 변화를 신비롭게 펼쳐내는 이른바 '그림 같은 풍경'을 화폭에 담아냈다. 은은한 황금빛의 중간톤 색조, 안개 같이 몽환적인 그림은 '픽처레스크^{Picturesque} 회화(그림 같은 풍경 그림)'의 모범이 되었고, 후대 풍경화가들에게 큰 영향을 끼쳤다. 특히 영국에서는 정원을 로랭의 그림처럼 자연스럽고도 낭만적인 정서로 가득한 공간으로 꾸미는 '픽처레스크 정원'이 크게 유행했다.

성녀 우르술라는 4세기경 영국의 한 기독교 왕국 공주였는데, 이교도 왕자와 결혼을 앞두고 자신의 신앙을 견고하게 하기 위해 1만 1,000명의 처녀들을 거느리고 순례 여행을 떠났다. 로마까지 무사히 도착한 그녀와 일행은 마침내 고향으로 돌아오는 길에 쾰른에서 훈족의 공격을 받았다. 당시 훈족의 왕 아틸라는 그녀의 미모에 반해 청혼했지만 거부당하자 그녀를 무참히 살해했다는 전설이 있다. 피로회복제로 유명한 어느 약품의 이름에서 연상되듯이 우르술라는 '작은 곰'을 의미하며, 강하다는 뜻을 가지고 있다. 이 그림 역시 성녀 우르술라가 순례를 위해 배에 오르는 일화를 소개하고 있지만 이 주제는 풍경을 위한 부수적인 장치일 뿐이다.

렘브란트 하르먼스 판 레인
목욕하는 여인

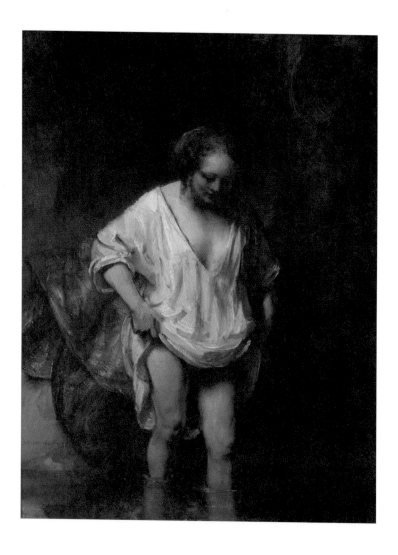

패널에 유채
62×47cm
1654년
23실

렘브란트 하르먼스 판 레인
간음한 여인

목판에 유채
84×65cm
1644년
23실

렘브란트 하르먼스 판 레인

63세 때의 자화상

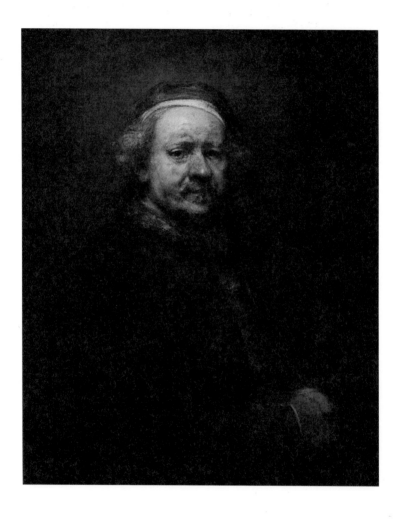

캔버스에 유채
86×70.5cm
1669년
23실

암스테르담에서 주로 활동한 렘브란트^{Rembrandt Harmenszo-}on van Rijn, 1606~1669는 17세기 바로크(141쪽 참조) 최고의 화가 중 하나다. 바로크 회화는 르네상스 이후 전개된 새로운 미술 경향으로, 주로 스케일이 큰 운동감과 강렬한 빛의 대조가 두드러진다. 렘브란트는 빛과 어둠을 적절히 사용, 연극무대와 같은 효과를 연출하여 감상자의 심리에 호소하는 그림을 그렸다.

그는 청년 시절부터 단체나 개인 초상화 부분에서 두각을 나타냈고 어마어마한 지참금을 가지고 온 샤스키아[12]와 결혼하면서 절정기에 이르렀다. 그러나 아내가 세상을 떠난 뒤 하녀 헤이르테 디르크와 혼인빙자간음 송사에 휩싸이고 또 다른 하녀 헨드리케 스토펠트와 동거하는 등 추문에 휩싸이면서 도덕성을 중시하던 네덜란드 사회에서 씻을 수 없는 불명예를 입었다. 이는 결국 그림 주문의 급감으로까지 이어졌다.

렘브란트의 추락은 개인사에서만 비롯된 것이 아니다. 점점 고전적인 취향으로 옮아가는 구매자들의 취향 또한 한몫했다. 렘브란트 회화의 독특함은 〈간음한 여인〉에서 보듯 빛을 이용한 화면 연출에 있지만, 후반기로 갈수록 회화의 물질성을 강조하는 경향을 나타냈다. 헨드리케를 모델로 그린 〈목욕하는 여인〉은 거칠고 투박한 붓질이 그대로 느껴진다. 고전적 취향의 그림 애호가들은 과감하게 붓자국을 드러내거나, 얼룩을 도드라지게 하는 것을 기교 부족으로 여겼다. 그러나 렘브란트는 그림이 화판 위에 그려진 물감 덩어리라는 사실, 즉 그림의 물질성을 고발이라도 하듯 도발을 마다하지 않았다. 말년의 그는 주문자가 끊긴 상태에서 자화상에 집착했다. 예순셋 생의 마지막 시기에 그린 자화상과 젊은 날의 그것[13]을 비교해보면 인생의 무상함이 느껴진다.

렘브란트 하르먼스 판 레인
벨사자르의 연회

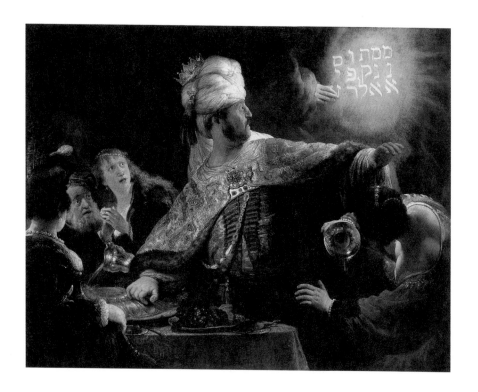

캔버스에 유채
168×209cm
1636년경
24실

이 작품은 구약성경의 《다니엘서》 5장에 나오는 내용을 담았다. 벨사자르 왕이 예루살렘의 성전에서 약탈해온 그릇에 술을 따라 마시고 연회를 베푸는 도중에 참석자들은 금·은·동·철·나무 등으로 만든 우상을 찬양했다. 이에 분노한 하나님이 손가락을 드러내 벽에 글씨를 쓰는 장면을 보자 사람들이 놀라고 있다. 글자의 의미를 전혀 알 수 없었던 왕은 다니엘에게 해석을 부탁했다. 다니엘은 이를 '므네 므네 트켈 우파르신Mene, Mene Tekel Upharsin'이라고 읽으며 '므네'는 "하나님께서 임금님 나라의 날 수를 헤아리시어 이 나라를 끝내셨다는 뜻"이라 했고, '트켈'은 "임금님을 저울에 달아보니 무게가 모자랐다"는 뜻이라 했다. '우파르신'은 "임금님의 나라가 둘로 갈라져서, 메디아인과 페르시아인에게 주어졌다"라고 풀이했다. 렘브란트는 유대인 친구 벤 이스라엘의 도움을 받아 히브리어 문자를 그려 넣었는데, 오른쪽에서 왼쪽으로 읽는다.

렘브란트는 글자가 드러나는 환한 빛과 함께 왕이 쓰고 있는 왕관이나 옷, 금제 식기를 눈부실 정도로 화려하고 사실적으로 재현해냈다. 놀란 왕은 주춤하며 자신의 오른손으로 포도주잔을 쓰러뜨린다. 공포에 질린 눈은 거의 튀어나올 듯하고 온몸에 긴장감이 가득하다. 화면 왼쪽의 여인은 왕이 쓰러트린 포도주가 자신의 옷을 적셔도 모를 판이다. 화면 오른쪽에선 술을 따르던 여인이 휘청거린다. 화면 왼쪽 상단, 깊은 어둠 속에는 연회에 불려온 여인이 피리를 문 채 공포에 질린 표정을 짓고 있다.

그림은 등장인물의 과장된 몸짓과 표정 때문에 현장에서 모든 일을 목격하는 것 같은 착각을 불러일으킨다. 바로크 그림의 역동성은 등장인물의 극적인 움직임이라는 외형적인 요소뿐 아니라 심리적 동요를 극대화하는 내면의 움직임까지 모두 포괄한다.

델프트의 집 안마당

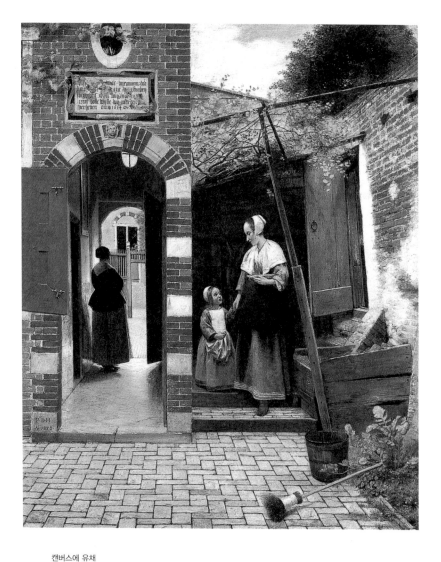

캔버스에 유채
73.5×60cm
1658년
25실

피터르 더 호흐
두 명의 남자와 술을 마시는 여인

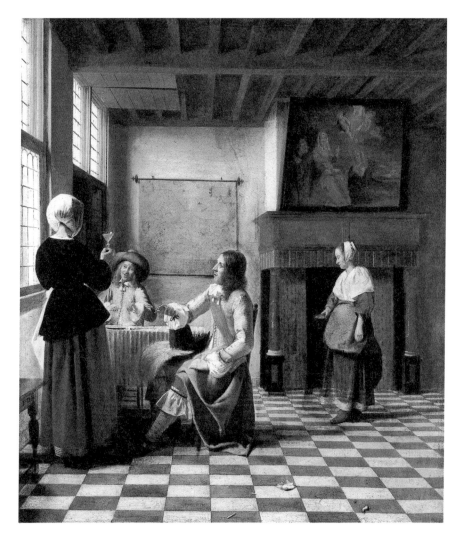

캔버스에 유채
73.7×64.6cm
1658년경
25실

두 명의 남자와 술을 마시는 여인
캔버스에 유채
부분 그림
1658년경
25실

피터르 더 호흐^{Pieter de Hooch, 1629~1684}는 화가 베르메르 (124~125쪽 참조)처럼 네덜란드 중산층 가정의 실내외 모습과 사람들의 일상을 그려냈다. 따분할 수도 있는 주제가 차분하고 때론 쓸쓸하기까지 한 빛 속에 어우러지는 매력은 호흐와 베르메르 그림의 특징이다.

〈델프트의 집 안마당〉에서 '안마당'은 외부 세계와 집 사이에 놓인 '중간쯤의 공간'이다. 시선은 자연스레 중앙의 아치형 문을 따라 복도를 지나 대문 뒤 한 여인의 등을, 그리고 그 밖을 향한다. 안마당에 들이치는 빛과 집 바깥의 빛은 좁은 복도 바닥에서 서로 주거니 받거니 하며 힘을 겨룬다. 오른쪽에 막 나들이에 나서는 모녀의 모습이 보인다. 화면 앞에서부터 시작한 마당 바닥 무늬는 적절하게 구사된 원근법으로 인해 깊은 공간감을 만들어내고 있다.

〈두 명의 남자와 술을 마시는 여인〉은 실내 풍경을 담고 있다. 군인으로 보이는 두 남자와 한 여인이 술판을 벌이고 있고, 하녀가 그들의 시중을 들기 위해 대기하고 있다. 실외의 밝은 빛은 창을 통해 유순해진 뒤 실내 공간으로 조심스레 침투한다. 식탁 뒤로는 지도가 걸려 있다. 베르메르와 피터르 호흐는 그림 속에 네덜란드의 지도를 그려 넣곤 했다. 최전성기에 이른 네덜란드의 드넓은 영토를 과시하기 위해서이기도 하지만, 집 안에 갇힌 여인의 '너른 세계로의 탈출' 욕구, 즉 일탈의 충동으로 해석되기도 한다. 하녀 뒤에 있는 벽난로 위의 그림은 '성모의 교육'을 주제로 한 것으로, 일탈에 대한 경고로 볼 수 있다. 결국 이 '식후 한 잔!' 의 풍경이 바닥에 떨어진 이런저런 쓰레기와 함께 자칫 아찔한 '타락의 길'로 접어들 수 있음을 암시한다고도 볼 수 있다. 이처럼 17세기의 네덜란드 장르화는 일상을 담담하게 재현하는 데만 머무는 게 아니라, 예기치 못한 풍자와 상징으로 교훈적 요소를 남기곤 했다.

버지널 앞에 선 여인

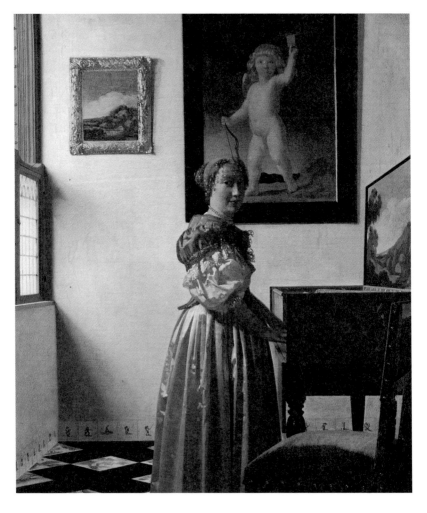

캔버스에 유채
51.7×45.2cm
1670년경
25실

델프트에서 태어나 줄곧 그곳에서 활동한 요하네스 베르메르Johannes Vermeer, 1632~1675는 주로 여성의 나른한 일상을 차분하고 온화한 빛과 함께 표현한 화가다. 작품 하나 마감하는 시간이 워낙 긴 데다 식솔을 책임지기 위해 여관 운영에 화상 일까지 하느라 바빴던 그는 평생 30여 점의 작품만 남겼다. 그가 여덟 명의 아이를 두고 마흔셋에 죽자, 아내가 할 수 없이 그림을 헐값에 내다 팔아 뿔뿔이 흩어지는 바람에 그의 그림은 19세기가 될 때까지 제대로 연구도, 조명도 받지 못한 채 잊혔다. 그의 작품은 훗날 프랑스의 한 미술평론가가 발굴해내면서 크게 각광받기 시작했다. 영화와 소설로 잘 알려진 〈진주 귀걸이를 한 소녀〉[14]는 이른바 '북구의 모나리자'라고 불릴 만큼 유명하다.

〈버지널 앞에 선 여인〉은 버지널Virginal이라고 불리는 작은 하프시코드와 같은 악기를 연주하던 아름다운 여인이 관람자를 향해 물끄러미 시선을 던지는 평화롭고 일상적인 그림이다. 그러나 그 안에는 생각보다 더 큰 의미가 숨겨져 있다. 우선 화면 중앙을 차지하는 큐피드의 그림이 작품 전체를 압도한다. 그림 속 그림은 세사르 반 에베르딩겐의 작품으로, 네덜란드에 유행하던 오토 반 벤의 《사랑의 우의화집》을 각색한 것이다. 오토 반 벤은 우의화집에서 1이라는 숫자가 적힌 카드를 든 큐피드[15]를 그려놓고 그 아래 "진정한 사랑은 오직 한 사람에게 바치는 것이다"라는 라틴어 명구를 집어넣었다. 버지널의 뚜껑과 벽 왼쪽에 걸린 풍경화가 이 좁은 실내에서의 탈출, 즉 일탈을 상징하는 것으로 보면, 그림의 주제는 "가정을 버리고 싶다는 충동을 억제하고, 오직 한 사람 당신의 남편에게만 신경써라!"가 된다. 베르메르의 작품은 아름답고 고요한 일상을 담백하고 선명한 빛으로 담아내는 기교만으로도 충분히 가치가 있다. 아니, 가끔은 내용을 모르고 보는 게 더 낫다.

페테르 파울 루벤스

마르스에 대항해 평화를 수호하는 미네르바

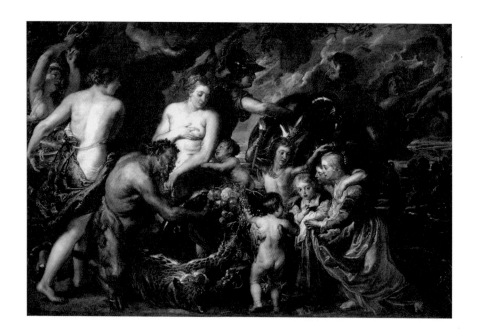

캔버스에 유채
203.5×298cm
1629~1630년
29실

페테르 파울 루벤스^{Peter Paul Rubens, 1577~1640}는 요동치는 선으로 만들어낸 '운동감'과 '다채롭고 화려한 색채'로 바로크 미술의 절정기를 이끌었다. 북부 네덜란드의 일곱 주가 스페인으로부터 독립, 프로테스탄트 권역이 되면서 검소함이 미덕인 사회 분위기상 대형 제작물의 주문이 급감한 반면, 루벤스가 활동하던 남부는 종교를 다룬 대형화나 귀족과 왕족의 호화스러운 저택을 꾸미기 위한 그림이 활발하게 제작되었다. 루벤스는 사교적인 데다 박식했다. 무려 여섯 개 언어에 능통했고 외모 또한 출중해 고향인 안트베르펜 이외에도 이탈리아, 프랑스, 스페인, 영국 왕실을 옮겨 다니며 외교 활동까지 했다. 1629년 그는 스페인 왕 펠리페 4세의 외교사절로 영국을 방문해 두 나라가 평화협정을 맺는 데 큰 공헌을 했는데, 그 공로로 자신에게 기사 작위를 수여한 영국의 찰스 1세에게 〈마르스에 대항해 평화를 수호하는 미네르바〉를 선물로 바쳤다.

그리스·로마 신화에서 전쟁의 여신 미네르바(아테나)는 폭력을 사용하는 전쟁의 남신 마르스(아레스)와 달리, 대화·협상·지혜를 활용한다. 자신의 상징인 투구를 쓴 미네르바는 마르스를 저지하고 있는데, 대화를 통한 폭력의 억제를 의미한다. 미네르바 바로 앞에 있는 나체의 여인은 풍요의 신 플루토스에게 젖을 물리려 한다. 마르스 앞쪽에서 횃불을 든 채 소녀에게 관을 씌워주는 아이는 결혼과 순결의 신 히메나이오스로, 과거 '처녀막'이라는 성차별적인 단어로 번역되던 'hymen'이 그로부터 비롯되었다. 사티로스는 풍성한 과일을, 다른 여인은 보석 등 장신구를 들고 온다. 하늘의 '푸토(아이'라는 뜻으로 주로 날개 달린 어린 천사나 요정)'들은 평화와 조화를 의미하는 올리브 화환과 지팡이를 들고 온다. 대화와 협상을 통해 전쟁을 잠재우면 결혼·다산·풍요로움 등의 평화가 찾아온다는 내용이다.

페테르 파울 루벤스
삼손과 델릴라

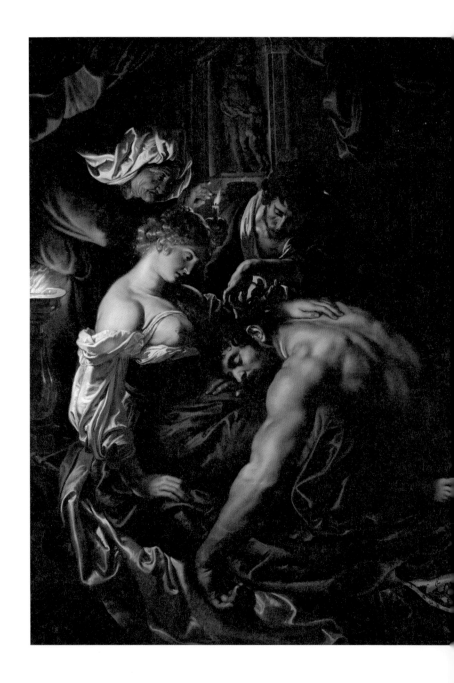

목판에 유채
185×205cm
1609년경
29실

페테르 파울 루벤스
파리스의 심판

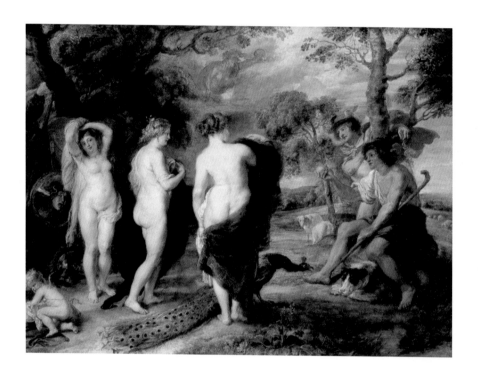

목판에 유채
145×194cm
1636년경
29실

루벤스 그림의 특징은 현란한 곡선과 다소 과장된 인체 묘사, 다채롭고 과감한 색, 화면을 박차고 나올 듯한 역동적인 구도 등으로 압축된다. 〈삼손과 델릴라〉는 구약성경 《판관기》의 16장에 있는 내용으로, 술과 여자에 취해 드러누운 삼손이 델릴라에게 힘의 원천인 머리카락을 잘리는 장면이다. 삼손과 델릴라의 몸은 사선으로 가로지르는 구도로 인해 더욱 역동적인 분위기를 선사한다.

　　〈파리스의 심판〉은 그리스 신화에서 말하는 트로이 전쟁의 원인과 관련한 그림이다. '가장 아름다운 이에게'라고 적힌 쪽지와 함께 사과를 받아든 파리스는 세 여신과 마주하고 있다. 그림 속 왼쪽의 여신은 아테나(미네르바)이다. 자신을 상징하는 방패가 뒤에 그려져 있는데 그 안에 뱀의 머리를 단 메두사가 보인다. 이는 페르세우스가 아테나로부터 이 방패를 빌려 메두사를 처형한 적이 있다는 사실을 상기시킨다. 오른쪽 여신은 헤라(주노)로, 지물인 공작새와 함께하고 있다. 중간의 여신은 아프로디테(비너스)이다. 그녀의 뒤로 아들 에로스가 등에 화살통을 둘러맨 채 화면 밖을 응시한다. 파리스는 아프로디테에게 사과를 주었고, 그 대가로 세상에서 가장 아름다운 여인을 소개받았다. 하지만 그녀는 하필이면 스파르타의 왕비였다. 유부녀를 데리고 도망친 파리스 때문에 트로이와 스파르타는 전쟁을 벌인다.

　　생전에 세상의 영화를 다 누렸던 루벤스는 금실 좋았던 아내가 세상을 떠나자 3년 후인 쉰세 살 때 열여섯 살의 엘렌 푸르망과 재혼하여 여생을 보낸다. 내셔널 갤러리에는 젊은 아내의 언니를 그린 〈수산나 룬덴의 초상〉[16]이 전시되어 있는데, 이 초상화를 오마쥬하여 엘리자베트 비제 르브룅Elisabeth Vigee-Lebrun, 1755~1842이 그린 〈밀짚모자를 쓴 모습의 자화상〉[17]과 비교·감상하는 것도 즐거운 체험이다.

디에고 벨라스케스
마르타와 마리아의 집에 있는 그리스도

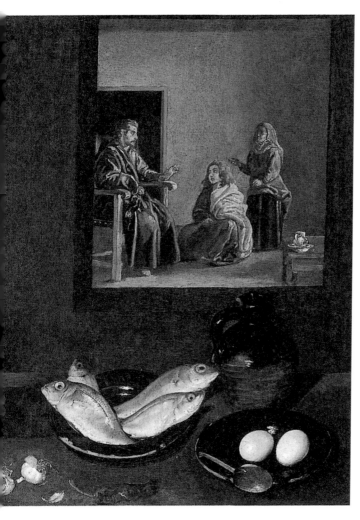

캔버스에 유채
60×103.5cm
1620년경
30실

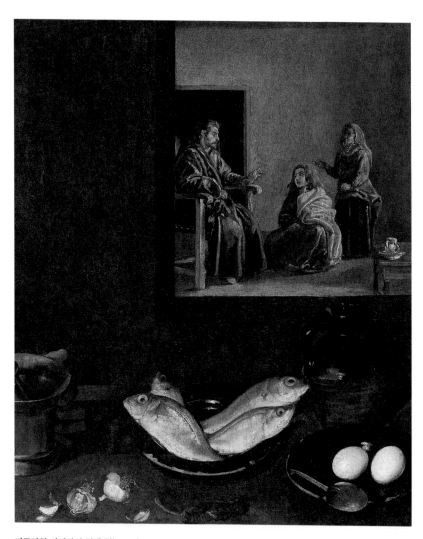

마르타와 마리아의 집에 있는 그리스도
캔버스에 유채
부분 그림
1620년경
30실

스페인의 세비야에서 태어난 디에고 벨라스케스^{Diego Ro-}
driguez de Silva y Velazquez, 1599~1660는 펠리페 4세의 왕실 전속 화가로 활동했
다. 펠리페 4세는 왕가의 혈통과 영토를 보존하기 위해 공공연하게 행해
진 근친결혼의 후유증인 턱관절 병을 앓고 마흔을 조금 넘긴 나이에 사
망한다. 그의 초상화[18]에서 보듯 왕족 초상화라 한껏 이상화했을 것이
뻔한데도 아래턱이 훨씬 튀어나와 있다.

〈마르타와 마리아의 집에 있는 그리스도〉는 벨라스케스가 세비야에
머물던 시절 그린 작품으로 정물화가이자 장르화가 그리고 역사화가로
서 역량을 가늠할 수 있다. 그림 왼쪽의 노파는 요리를 하면서 물끄러미
화면 밖을 응시하는 소녀를 손가락으로 가리키고 있다. 탁자 위에는 물
고기와 계란, 마늘과 말린 붉은 고추 그리고 물병이 있다. 식탁만 떼어
내면 한 편의 정물화가 되고, 두 인물까지 포함시키면 부엌일을 하는 일
상을 담은 장르화가 된다. 그러나 그림의 상단에는 또 다른 그림인지 혹
은 거울에 비친 어떤 장면인지, 아니면 창 너머 건넌방에서 일어나는 일
인지 모를 다른 이미지가 그려져 있다.

이 신비로운 이미지는 《루가의 복음서》 10장에 적힌 마르타와 마리
아의 일화를 그린 것이다.(85쪽 참조) 무릎을 꿇고 예수의 발치에 앉아 있
는 이는 마리아다. 마르타는 선 채로 예수의 말을 듣고 있다. 그녀는 자
신을 접대하느라 수고하는 것보다 마리아처럼 자신의 말을 경청하는 것
이 더 옳다는 예수의 다소 섭섭한 말을 듣고 있는지도 모른다. 따라서
이 그림은 종교적 주제의 역사화라고 볼 수 있다. 자연스레 이 이미지는
그림 전면, 소녀의 표정과 겹친다. 금방이라도 눈물을 흘릴 것 같은 소녀
는 마르타의 심경을 대변하는 듯하다. 아니면 그저 재빨리 부엌일을 하
지 못해 할머니로부터 핀잔을 듣는 중일 수도 있다.

디에고 벨라스케스
거울을 보는 비너스

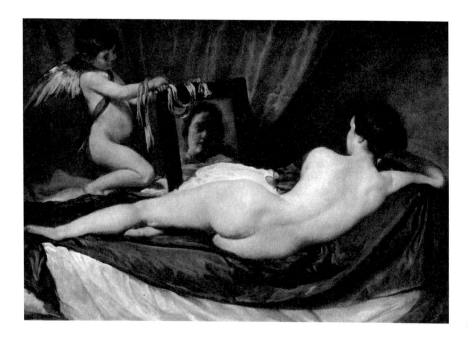

캔버스에 유채
122,5×177cm
1647~1651년
30실

〈거울을 보는 비너스〉는 1647년에서 1651년 사이에 완성된 것으로 추정된다. 이즈음은 벨라스케스의 두 번째 짧은 이탈리아 여행과 겹치는데, 그곳에서 잠시 사귄 스무 살짜리 연인 플라미니아 트리바를 모델로 했다는 소문이 있다. 옷을 벗은 비너스는 이미 오래전부터 서구 화가들이 즐겨 그리던 것이었지만 엄격한 가톨릭 국가 스페인에서, 그것도 왕실화가였던 그가 공식적으로 누드를 그리기는 쉽지 않았을 것이다. 그 때문에 그가 그렸다는 누드는 겨우 대여섯 점에 불과하며 그나마 전해지는 것도 이 작품이 유일하다. 이 그림은 호색 취미가 컸던 스페인의 한 귀족이 주문한 것으로 알려져 있다.

머리카락, 침대의 시트, 커튼과 큐피드의 날개, 큐피드가 잡고 있는 거울 끈 등에서 티치아노를 연상시키는 거침없고 활달한 붓질이 느껴진다. 푸른색과 붉은색의 강렬한 대조 역시 티치아노를 연상시킨다. 창백하다 싶을 정도로 하얀 피부, 허리에서 골반으로 이어지는 깊은 굴곡, 균형 잡힌 엉덩이와 곧게 뻗은 다리는 지극히 관능적이다. 그러나 그림 속의 자세는 실제로 사람이 취하기엔 어렵다. 비너스는 자신의 미모에 도취된 듯 거울을 바라보고 있는데, 거울에 비친 그녀의 얼굴은 관람자의 위치나 화가가 그림을 그리는 위치에서는 도저히 나올 수 없다. 한편 거울 속 여인의 시선은 관람자들로 하여금 '내가 그녀를 보는 것이 아니라, 그녀가 나를 보고 있다'는 신비로운 시각적 경험을 안겨주기도 한다.

이 그림은 〈로크비 비너스Rockeby Venus〉라고도 알려져 있는데, 19세기에 이 그림이 로크비 별장에 걸려 있었기 때문이다. 그림은 1914년 여성 참정권 운동가인 메리 리처드슨Mary Richardson에게 투옥된 동료를 석방하라는 명목으로 난도질 당한 적이 있다.

안토니 반 다이크
말을 탄 찰스 1세의 초상

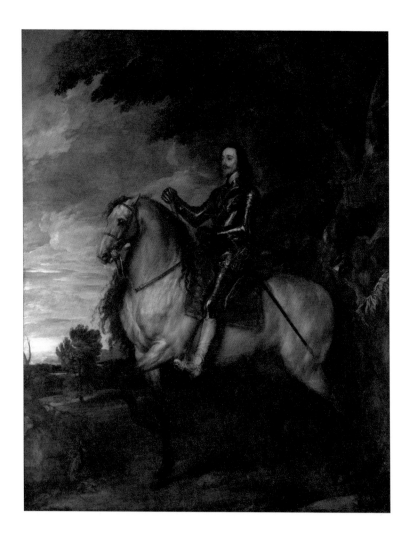

캔버스에 유채
365×289cm
1635년경
31실

안트베르펜의 루벤스 공방에서 작업하던 안토니 반 다이크Anthony van Dyck, 1599~1641는 스승이자 동료이며 한편으로는 경쟁자였던 루벤스의 도움으로 영국에 건너가 찰스 1세의 궁정화가로 활동했다.

〈말을 탄 찰스 1세의 초상〉은 고대 로마 황제의 기마상을 떠올리게 한다. 장수로서의 위용과 거친 말을 다루듯 나라를 능수능란하게 통치하는 능력을 암시하는 기마상은 티치아노의 작품에도 등장하는데, 많은 화가가 그를 따랐다.[19] 왕권신수설을 내세우며 절대왕정을 펼친 찰스 1세는 의회가 자신의 과오를 비난하는 〈권리청원〉을 제출하자 의회를 강제 해산한 뒤 11년간 소집하지 않은 독선적인 인물이다. 그는 자신의 실정으로 인해 스코틀랜드인이 반란을 일으키자 진압에 필요한 비용을 위해 의회를 재소집하였다가 격렬한 비난을 받았고, 결국 청교도혁명 때 처형당한다.

너무 크다 싶은 말이 찰스 1세의 자그마한 체구를 도드라지게 한다. 왕은 '가터 훈장'을 목에 걸고 있다. 가터 훈장은 에드워드 3세가 1348년에 제정한 훈장으로 현재에도 왕실과 국가에 공을 세운 사람이라면 외국의 국가 수장에게까지 수여한다. '가터Garter'는 속옷의 일종으로, 솔즈베리 백작부인이 에드워드 3세와 춤을 추다 가터를 떨어뜨려 사람들이 조롱하자, 에드워드 3세가 가터를 자신의 무릎에 매며 "악惡을 생각하는 자에게 재앙이 있으리"라고 외친 일화가 있다.

그림 속 찰스 1세는 당당한 카리스마가 일품이지만, 투구를 쓰지 않아 인간적이고 친밀한 느낌이 강조된다. 투구는 시종이 들고 있다. 나뭇가지는 왕의 머리 위를 아치처럼 드리우고 있어 먹구름과 함께 후광 같은 효과를 낸다. 오른쪽 나뭇가지에 걸린 판에는 '영국의 위대한 왕, 찰스 1세'라는 뜻의 글이 라틴어로 적혀 있다.

카라바조
세례 요한의 머리를 받는 살로메

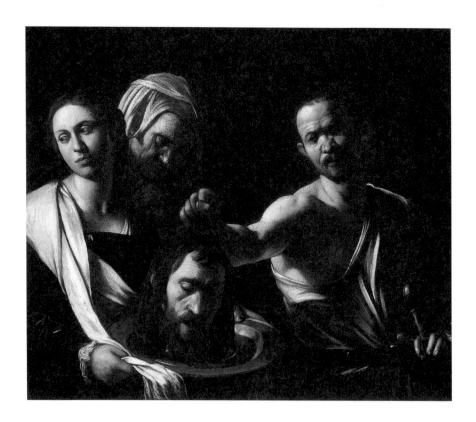

캔버스에 유채
91×167cm
1609~1610년
32실

'바로크'는 '일그러진 진주$^{perola\ barroca}$'라는 뜻의 포르투갈어에서 나온 단어로, 정적이고 안정적이며 귀품 있고 절제된 르네상스의 고전주의 미술을 으뜸으로 치는 분위기에서 나온 용어였다. 이 시기 카라바조$^{Caravaggio,\ 1571?\sim1610}$는 키아로스쿠로(43쪽 참조)라고 하는 명암법을 크게 유행시켰다. 빛과 어둠의 극명한 대비, 즉 '강렬한 명암'은 그림 속 사물의 입체감을 도드라지게 하면서, 화면을 더욱 드라마틱하게 연출하여 심리적인 압박감을 준다.

카라바조는 술에 취해 살인을 저지르고 수년간 나폴리, 몰타 등을 전전하며 도망자로 살았다. 도피 생활 중에도 폭력과 시비는 끊이지 않았다. 우여곡절 끝에 그의 재능을 안타까워한 로마에서 사면을 논하던 중 성급하게 로마로 향하다 병에 걸려 객사하는데, 그때 나이 서른일곱이었다.

〈세례 요한의 머리를 받는 살로메〉는 세례자 요한의 죽음을 주제로 한 작품이다. 그는 형을 죽이고 형수를 취한 뒤 왕위에 오른 헤롯을 비난하였는데, 이 일이 자신의 안위를 위협할 것이라 생각한 왕비가 간교를 꾸민다. 그녀는 헤롯 왕의 의붓딸, 즉 자신의 딸이자 왕의 조카인 살로메로 하여금 연회에서 자극적인 춤을 추어 왕의 마음을 사로잡게 하였다. 패륜에 취한 헤롯 왕이 원하는 것을 말하라고 하자 살로메는 어머니가 시키는 대로 세례자 요한의 목을 요구했고, 결국 그는 참수당한다.

그림은 짙은 어둠과 강렬한 빛의 대립, 잘린 목을 쟁반에 받쳐 든 모습 등 모든 면에서 자극적이다. 바로크 시대에는 과부 유디트가 이스라엘을 침략한 아시리아 장수의 목을 베는 장면,[20] 또는 페르세우스가 괴물 메두사의 목을 잘라 들고 있는 장면 등이 자주 그려졌다.[21] 시각적 충격과 심리적 압박을 극단적으로 표현해내려는 바로크 화가들의 집념이 드러난다.

카라바조
엠마오의 식사

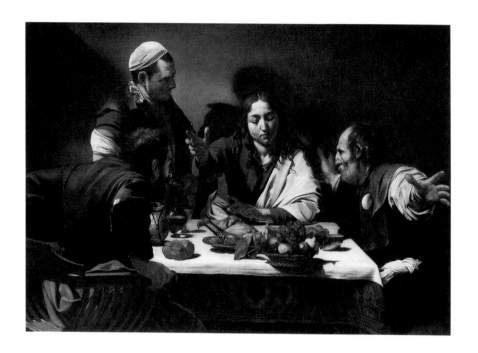

캔버스에 유채
141×196cm
1601년
32실

예수는 부활한 뒤, 며칠 전 있었던 십자가 처형과 무덤에서 시신이 사라진 사건을 이야기하며 걷는 제자 두 사람과 엠마오까지 동행한다. 도착 후 이들은 예수와 함께 식사를 한다. 식탁 앞에 앉은 예수는 빵을 들어 찬미한 뒤 그들에게 나누어주는, 성찬식과도 같은 장면을 연출했다. 두 사람은 그때서야 그가 부활한 예수임을 알아차린다.

그림 속 등장인물은 당시 성서의 인물을 '범상치 않은' 존재로 이상화하던 전통에서 벗어나 있다. 남루한 옷차림에 거친 막일하는 사내처럼 그려진 제자들과 동네에서 자주 보던 젊은 총각처럼 그려진 예수는 당시로서는 파격이었다. 카라바조를 흔히 '사실주의'의 대가라고 일컫는 이유 중 하나가 바로 이들 성인을 지극히 현실적인 존재로 묘사했다는 데 있다. 덕분에 그의 그림에 대한 하층민이나 소시민 들의 감정이입이 더 깊어질 수 있었다.

강렬한 명암의 대비 속에서 예수는 자신의 그림자를 후광처럼 드리우고 앉아 식탁에서 축성을 하고 있다. 제자들은 뒤늦게 그의 정체를 깨닫는다. 왼쪽 의자의 제자는 놀라움을 이기지 못해 막 몸을 일으키는 중이다. 오른쪽 제자는 두 팔을 쭉 펼쳐 보인다. 화면을 비스듬히 가르는 그의 두 팔은 이것이 2차원의 평평한 캔버스임을 잊게 한다. 깊은 공간감 때문에 그림 앞에 선 사람들은 실제의 상황, 그게 아니라면 최소한 연극 무대를 목격하고 있는 듯한 착각을 하게 된다.

식탁의 빵과 포도는 성찬식에서 말하는 예수의 살과 피로서의 빵과 포도주를 연상시킨다. 특히 식탁 끝에 걸쳐 있어 떨어질 듯 말 듯한 과일 바구니는 그림 전체의 긴장감을 한껏 고조시킨다. 바구니 속 석류는 종교화에서 주로 예수의 수난과 부활을 상징하며, 썩은 사과와 색이 변한 무화과는 인류의 원죄를 뜻한다.

귀도 레니
수산나와 장로들

루도비코 카라치
수산나와 장로들

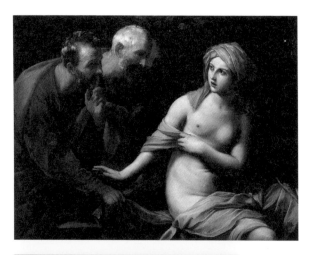

캔버스에 유채
116,6×150,5cm
1620~1625년
32실

캔버스에 유채
146,6×116,5cm
1616년
32실

귀도 레니^{Guido Reni, 1575~1642}는 카라바조와 안니발레 카라치(146~147쪽 참조)의 뒤를 잇는 이탈리아 바로크의 계승자로, 조각처럼 이상적인 인체 묘사가 돋보이는 고전적 아름다움을 추구하면서도 강렬한 색과 빛의 대비를 통해 감성을 자극하는 '고전적 바로크'의 대가였다.

〈수산나와 장로들〉은 《다니엘서》 13장에 소개된 내용이다. 어느 날 오후, 목욕을 하던 수산나에게 두 명의 나이 많은 장로가 다가와 함께 즐길 것을 청하지만 그녀는 단호하게 거부했다. 이에 앙심을 품은 두 늙은 장로는 그녀가 백주 대낮에 남자와 정을 통하는 모습을 보았다며 그녀를 모함했다. 다행히 다니엘이 기지를 발휘해 두 장로의 거짓말을 밝혀 냄으로써 수산나는 위기에서 벗어날 수 있었다.

수많은 화가가 이 이야기를 그림으로 그렸다. 그러나 총명하고 지혜로우며 은혜 받은 다니엘이 기지를 발휘해 수산나를 위기에서 구해낸다는 내용은 표면적인 것에 불과했다. 화가들은 위험에 처한 수산나의 절박함을 표현하기보다 두 노인의 시선으로 벗은 여인을 감상하게 만든다.

두 화가가 그린 수산나는 사건의 희생자가 아니라 오히려 장로들을 유혹하는 것처럼 보인다. 귀도 레니가 그린 수산나의 얼굴에는 두려움과 거부의 표정이 역력하지만, 빛을 담뿍 받은 그녀의 조각 같이 아름답고 윤기 나는 몸은 '저 정도라면 나라도 수작을 부렸을 것 같다'라는 식의 비뚤어진 욕망을 부추긴다. 게다가 두 장로 역시 너무도 멀쩡해 보이는 '곱게 늙으신 어르신'의 인상을 주고 있어 사건의 책임이 너무 매력적인 수산나에게 있다는 느낌마저 준다.

루도비코 카라치^{Ludovico Carracci, 1555~1619}는 베네치아에서 비교적 가까운 볼로냐에서 사촌 형제들인 안니발레 카라치, 아고스티노 카라치^{Agostino Carracci, 1557~1602}와 함께 일종의 미술학교인 아카데미를 운영했다.

안니발레 카라치

아피아 가도에서 성 베드로에게 나타난 그리스도
(쿼바디스 도미네)

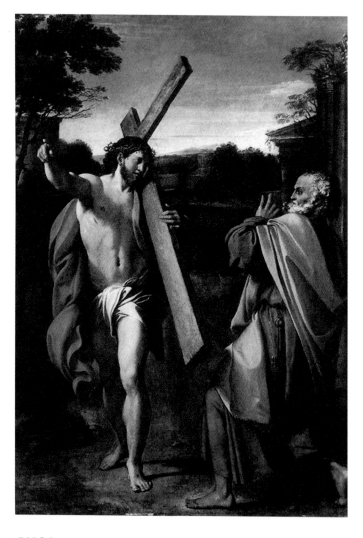

패널에 유채
77.4×56.3cm
1601~1602년
37실

카라바조와 더불어 17세기 이탈리아 바로크의 거장인 안니발레 카라치Annibale Carracci, 1560~1609는 복잡한 구도에 괴이한 빛과 생경한 색을 지나치게 강조하는 매너리즘 회화에서 벗어나 이탈리아 미술을 고전적이면서도 감동적인 바로크의 세계로 이끌었다. 그는 라파엘로의 미술에 감동받고 자신의 이상으로 삼았다. 라파엘로의 차분하고 단순 명료한 그림 세계는 당대에 유행했던 매너리즘 미술과 크게 달랐다. 카라치는 주춤하던 고전주의를 부활시켜내는 역할을 했는데, 그럼에도 심리적·정서적 반향을 의도하는 바로크적 기질도 다분했다. 그는 1585년경 볼로냐에서 친척들과 함께 미술아카데미를 창설했다. 이를 계기로 각국의 아카데미는 고전주의를 모범으로 삼았다.

〈아피아 가도에서 성 베드로에게 나타난 그리스도(쿼바디스 도미네)〉는 네로의 기독교 박해 시절, 그를 피해 로마를 떠나 은신하려던 베드로가 아피아 길에서 예수를 만나는 장면을 담고 있다. 선명한 색상과 아름다운 풍경은 베네치아 화파 화가들의 그림을 연상시킨다. 배경의 고대 건축물이나 예수의 조각 같이 아름다운 몸매는 완벽하고 이상적인 아름다움을 추구하던 고전주의의 전형을 떠올리게 한다. 화면 밖을 가리키는 예수의 오른팔과 비스듬히 그려진 십자가는 화면 속에 깊은 공간감을 부여한다. 놀란 베드로의 다소 과장 섞인 몸짓은 바로크적인 역동감을 느끼게 한다. '쿼바디스 도미네'는 야코부스 데 보라지네Jacobus de Vora-gine, 1230~1298가 기독교 성인들과 관련된 전설을 기록한 〈황금전설Legenda Aurea〉에 소개되었다. 자신의 의무를 잊은 채 박해를 피해다니기에 급급했던 베드로는 십자가를 이고 나타난 예수를 보고 크게 놀라 "주여 어디로 가시나이까Quo Vadis, Domine?"라고 물었다. 이에 예수는 "로마"라고 답함으로써 베드로가 가야 할 길을 일러주었다.

장 오노레 프라고나르

큐피드에게 받은 선물을 언니에게 자랑하는 프시케

캔버스에 유채
168×192cm
1753년
33실

루이 14세는 1648년에 왕립 회화조각아카데미를 창립하면서 엄격한 구도와 마감이 완벽한 붓질, 형태의 완성도, 선, 즉 데생의 중요성을 강조하는 고전주의를 더욱 강화했다. 또한 영웅, 신화, 종교라는 주제를 선호했으며 푸생 등의 화가를 귀감으로 삼았다.

루이 14세 덕분에 프랑스 미술이 체계적으로 정비되면서 많은 인재가 등장했지만, 한편으로는 지나치게 아카데미와 왕의 취향에 맞춰지는 경향도 있었다. 이는 아카데미 내부 분열로 이어졌다. 그들은 선, 즉 형태의 완성미를 으뜸으로 하는 푸생파와 색을 중요시하는 루벤스파로 나뉘어 대립했다. 잘 계산된 선의 사용이 이성에 대한 호소라면, 색은 바로크 미술이 그러하듯 감정을 자극하여 격렬한 정서적 반응을 야기한다.

루이 14세 서거 후 권력의 축이 귀족으로 옮아간 시기, '로코코 양식'이 발전하기 시작했다. 로코코는 조개 무늬나 작은 돌로 만든 장식을 의미하는 '로카이유rocaille'에서 나온 말로, 장식적이고 화려하며 아기자기하고 사랑스러운, 귀족 취향의 건축·회화 등을 일컫는다. 아카데미의 견고한 고전주의는 18세기 전반에 이르러 말랑말랑한 색채와 느슨한 구도의 로코코에 잠시 자리를 내준다.

장 오노레 프라고나르Jean-Honore Fragonard, 1732~1806는 대표적인 프랑스 로코코 화가 중 하나이다. 〈큐피드에게 받은 선물을 언니에게 자랑하는 프시케〉는 영문도 모른 채 큐피드에게 끌려와 결혼한 뒤 처음으로 친정 언니들을 궁으로 불러 자신의 행복한 생활을 과시하는 프시케의 모습을 담았다. 언니들의 머리 위로 악마 같은 얼굴을 한 어린 요정들이 날아다닌다. 그들은 '화'를 의미한다. 동생의 모습에 질투를 느끼기 시작한 것이다. 다채로운 색상, 끊어질듯 이어지고 이어질 듯 끊어진 채 구불구불 요동치며 만들어낸 여체들은 루벤스를 연상시킨다.

존 컨스터블
건초마차

캔버스에 유채
130×185cm
1821년
34실

1821년 영국 왕립아카데미 전시회에서 첫선을 보인 이 작품은 영국인들보다 프랑스인들에게 더욱 사랑을 받았다. 종래의 풍경 화가들은 직접 자연에 나가 받은 인상을 고스란히 담아오기보다는 그려야 할 대상을 스케치한 다음 작업실에 앉아 비교적 정형화된 색과 형태로 재구성하여 그리곤 했다. 그러나 컨스터블은 직접 목격한 자연의 색, 특히 빛과 대기의 변화에 따라 달라지는 색채를 잡아내 가능한 한 그 순간의 인상을 고스란히 전하려 노력했다. 이는 프랑스 인상파(177쪽 참조) 화가들에게 앞으로 나아갈 회화의 방향을 제시해주었다.

화가들은 존 컨스터블John Constable, 1776~1837이 그린 나무의 하얀색과 붉은색 점에 감탄했다. 전통적인 그림에서 나뭇잎은 초록 계열만 있어야 한다. 열매가 아니라면 붉은색은 들어갈 틈이 없다. 그러나 컨스터블은 빛이 이파리의 틈을 뚫고 들어오면, 이 '초록'이라는 자연색이 전혀 다른 색으로 보이기도 한다는 사실을 목격했다. 강렬한 빛은 때론 그 어느 색도 섞이지 않은 하얀색으로 나뭇잎을 변하게 하고, 이파리들이 어우러지며 만들어내는 그림자는 검은색이나 갈색뿐 아니라 붉은색으로도 보일 수 있다는 것을 발견한 것이다. 그가 그린 풍경화 속 여러 대상은 빛을 머금었다가 토해내는 다양한 색채로 인해 더욱 선명하고 생생하게 자신을 드러낼 수 있었다.

컨스터블은 영국 서퍽의 이스트버골트에서 태어났고, 그림의 배경이 된 지역을 포함해 광활한 땅을 소유한 대지주인 아버지 덕분에 비교적 유복한 생활을 하며 살았다. 프랑스 화가들 사이에 워낙 인기가 많아 파리로 건너오길 바라는 이들이 많았지만, 그는 늘 "프랑스에서 부자로 사느니, 영국에서 가난하게 살겠다"라며 영국, 특히 자신의 고향 마을에 강한 애착을 보였다. 하지만 그는 어디 살건 가난할 팔자는 아니었다.

조지프 멀로드 윌리엄 터너
비, 증기, 속도(대서부철도)

조지프 멀로드 윌리엄 터너
전함 테메레르 호

캔버스에 유채
91×122cm
1844년
34실

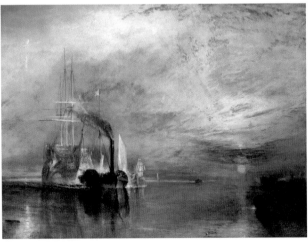

캔버스에 유채
91×122cm
1839년
34실

컨스터블과 동시대 화가였던 조지프 멀로드 윌리엄 터너는 넉넉지 않은 유년을 보냈다. 그는 심심할 때마다 아버지가 운영하는 이발소 창문에 그림을 그리곤 했는데, 예사롭지 않은 실력이 눈에 띄어 열네 살에 영국 왕립아카데미 미술학교에 입학하여 수채화를 배웠다. 실력이 뛰어났던 그는 서른도 되기 전에 아카데미 정회원이 된다.

클로드 로랭을 존경하고 네덜란드의 해상 풍경화에 매료된 그는 물과 대기가 어우러지는 낭만적인 풍경화로 입지를 다졌다. 그러나 그의 그림은 대자연을 미화하는 데 그치지 않고, 감상자에게 막연한 두려움과 동경을 불러일으킨다는 점에서 특별하다.

〈빛, 증기, 속도(대서부철도)〉는 터너가 1825년 처음 개통된 기차를 탔을 때 차창 밖으로 몸을 내밀어 기차의 어마어마한 힘과 속도를 체험한 뒤 황홀과 감격을 표현한 작품이다. 템스 강의 수면 위에 떨어지는 비는 운무를 만들어내고, 하늘은 기차에서 뿜어져 나오는 증기와 구름으로 뒤범벅되어 있다. 사선으로 가로지르는 기차와 다리만 아니라면 그림은 온통 색으로 뒤덮인 추상화처럼 보인다. 그럼에도 불구하고 시끄러운 기차 소리가 들리는 듯하고 비가 화면을 박차고 나올 듯 역동적이다.

〈전함 테메레르 호〉는 1789년에 만들어졌다가 1805년 트라팔가르 해전에서 맹활약한 전함의 마지막 순간을 그린 그림이다. 테메레르 호는 그 이름처럼(테메레르는 프랑스어로 무모하다는 뜻이다) 사력을 다해 프랑스 해군을 물리쳤지만, 30여 년 뒤 소임을 다하고 해체되었다. 군함은 임시 돛대를 단 채 새로운 기술로 만든 증기선에 예인되기 직전이다. 터너는 붉은색과 푸른색의 강렬한 대비를 힘찬 필치로 뒤덮어 황혼녘 사라지는 모든 것에 대한 깊은 상념을 장엄하게 그려냈다.

토머스 게인즈버러

앤드루스 부부의 초상

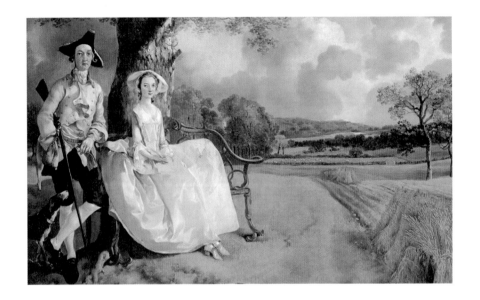

캔버스에 유채
70×119cm
1748~1749년
35실

오랫동안 영국 왕실이나 귀족은 이탈리아나 프랑스의 화가들을 선호했다. 이는 '영국만의 독자적인 미술' 발전을 더디게 하는 요인이었다. 그러다 윌리엄 호가스(158쪽) 같은 자국 출신 화가가 크게 유명세를 떨치면서 미술가 양성을 위한 기관 설립의 필요성이 대두되었다. 1768년 조지 3세는 조슈아 레이놀즈(164쪽)를 초대 회장으로 하고 게인즈버러 등을 회원으로 하는 왕립아카데미를 창립하는데, 이로써 프랑스보다 100여 년 이상 늦었지만 영국 미술이 도약할 수 있는 발판이 마련되었다.

토머스 게인즈버러Thomas Gainsborough, 1727~1788는 풍경화에 더 재능이 있었지만 영국에서 화가로 성공하기에 훨씬 유리한 초상화가로 데뷔했다. 상류층을 위한 초상화 작업은 사회적 성공을 위해 꽤 유용했다. 그는 총 800여 점이 넘는 초상화를 그렸고, 풍경화는 약 200여 점을 남겼다. 비록 왕립아카데미 창단에 힘을 쏟았지만, 아카데미의 보수성에 연연하기 싫었던 그는 아카데미 공식 전시회보다 자신의 자택에서 작품을 발표하고 전시했다.

〈앤드루스 부부의 초상〉은 부부를 그린 전신 초상화로, 주인공을 화면 왼쪽에 배치하고, 오른쪽으로는 그들 소유의 땅이 얼마나 넓은지를 과시한다. 남편의 허리에 사냥총이 한 자루 있는데, 당시 영국은 사회적 지위가 높은 특정 계층만이 사냥을 할 수 있었다.

두 주인공은 배경에 비해 다소 작아 보이는 데다 마네킹을 보듯 어색하고 부자연스러운 느낌이 든다. 그도 그럴 것이 게인즈버러는 인형에 옷을 입혀놓고는 그것을 습작하면서 인물의 형태감을 익히곤 했다. 여인의 무릎 부분은 미완성이다. 아마도 곧 아이가 태어나면 그 아이를 함께 그려 넣어 가족초상화로 마감할 생각이었던 것으로 보이는데, 그 작업을 이어나가지 않은 이유는 아직 알려지지 않았다.

윌리엄 호가스
'유행에 따른 결혼' 연작

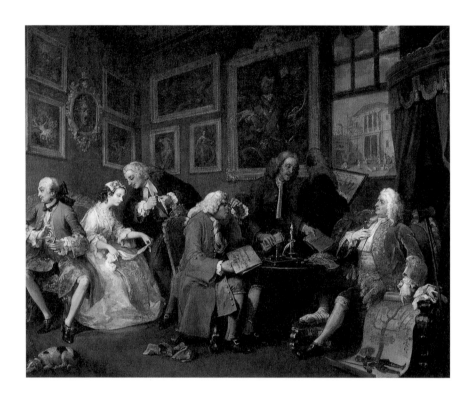

결혼을 계약하다
캔버스에 유채
70×91cm
1743년경
35실

런던에서 태어난 윌리엄 호가스^{William Hogarth, 1697~1764}는 동시대인의 삶을 그린 판화와 회화 작품으로 유명하다. 초상화를 주로 그리면서 입지를 다진 그는 도덕적이고 교훈적인 내용을 풍자적으로 묘사하는 연작 회화를 그렸고, 이들을 판화로 제작하곤 했다. 그는 1735년 세인트 마틴 레인 아카데미의 창설에도 관여했는데, 이는 훗날 영국 왕립아카데미가 되었다. 화가이자 판화가일 뿐 아니라 이론가로서도 활동한 그는 책《미의 분석^{The Analysis of Beauty, 1753}》을 썼다.

'유행에 따른 결혼'은 여섯 점으로 된 회화 연작이다. 1672년에 초연된 존 드라이든^{John Dryden, 1631~1700}의 희극에서 제목을 따온 것으로, 영국 상류사회에 만연한 '사랑 없는 결혼과 파국'을 한 편의 드라마처럼 신파조로 그려내고 있다.

이 연작은 두 남녀의 아버지들이 당사자를 대동하고 남자의 집에 모여 결혼 계약서를 작성하는 모습을 담은 〈결혼을 계약하다〉로 시작한다. 오른쪽이 집주인으로, 옆에 목발을 세워둔 것으로 보아 몸이 성치 않은 듯하다. 그는 영국 윌리엄 공의 배에서 뿌리가 솟아난 나무 그림을 들고 있는데, 이는 자신의 계보가 거기서 시작되었음을 자랑하기 위해서이다. 맞은편에 있는 여자의 아버지는 바닥에 돈주머니를 내려놓고 금화를 탁자 위에 쏟아부어 놓았다. 두 집안의 결혼이 명예와 돈의 결혼임을 한눈에 알 수 있다. 프랑스식 최신 유행 의상을 입은 아들은 거울을 쳐다보며 나르시시즘에 빠져 있다. 목에는 성병의 징후로 짐작되는 검은 점이 보인다. 딸 역시 약혼자의 곁에 앉아 있지만 별 관심이 없는 듯, 아버지가 고용한 법률 전문가 실버텅^{silvertongue}(혀만 잘 놀리는 사람이란 뜻)과 시시덕거리고 있다. 남자의 발치에 그려진 두 마리의 강아지는 서로의 목이 사슬로 묶여 있다. 이제 두 남녀도 저 강아지 신세가 되는 것이다.

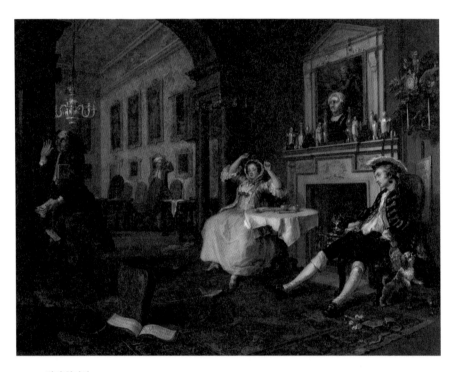

같이 앉아서

캔버스에 유채
70×91cm
1743년경
35실

결혼 직후의 모습이다. 집안은 엉망이고, 아침임에도 불구하고 옷차림은 어젯밤 그대로이다. 백작 부인은 나른하게 늦은 아침 식사를 하고 있다. 바닥에 카드가 널브러진 것으로 보아 밤새 노름을 한 듯하다. 이제야 집에 돌아온 백작은 간밤의 술이 덜 깬 듯 제 몸을 가누기도 힘이 들어 보인다. 옆에 강아지가 백작의 주머니에서 다른 여자의 손수건을 찾아낸다.

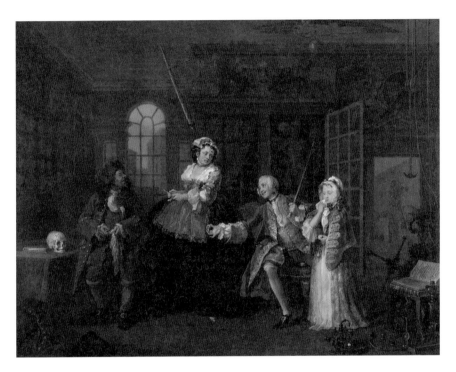

검진

캔버스에 유채
70×91cm
1743년경
35실

백작은 어린 애인을 데리고 의사를 찾아왔다. 아마도 자신의 성병이 옮은 애인을 치료하기 위해서인 듯하다.

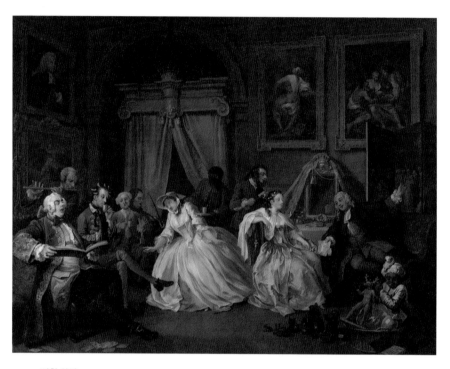

아침 화장

캔버스에 유채
70×91cm
1743년경
35실

백작 부인은 거울 앞에서 머리 장식을 하며 손님을 맞는다. 손님들 앞에서 화장을 하는 일은 당시 귀족들 사이에서 하나의 관례처럼 치러졌다. 하지만 모두 그녀에게 큰 관심이 없어 보인다. 유일하게 실버팅이 가면무도회 초청장을 들고와 그녀를 유혹한다. 이들 뒤에 걸린 그림은 바람둥이 제우스가 구름으로 변해서 이오를 겁탈하는 장면을 그린 〈제우스와 이오〉, 그리고 아내를 잃은 롯이 자손을 더 이상 보지 못하자 두 딸이 아버지와 취중에 번갈아 관계하여 자손을 잇는 내용을 그린 〈롯과 딸들〉이다. 왼쪽 초상화 아래 그림은 독수리로 변한 제우스가 미소년 가니메데우스를 납치하는 동성애 주제의 그림 〈가니메데우스〉이다. 모두 성과 관련된 다소 불편한 이야기들이다.

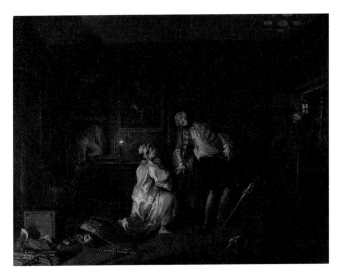

여관에서
캔버스에 유채
70×91cm
1743년경
35실

가면무도회가 끝난 뒤, 백작부인과 실버텅은 집이 아닌 여관에서 사랑을 나누다 백작에게 현장을 잡힌다. 꽂힌 칼과 쓰러진 칼 등을 보면 두 사람 사이에 결투가 있었던 모양이다. 결투는 백작의 죽음으로 끝났다. 문 밖으로 황급히 도망치는 실버텅의 모습이 보인다.

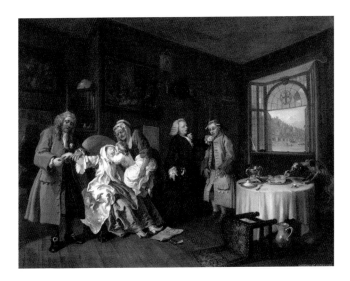

백작 부인의 죽음
캔버스에 유채
70×91cm
1743년경
35실

남편의 죽음에 이어 실버텅의 교수형 소식을 들은 백작부인은 이 비극적인 결혼을 자살로 마감한다. 백작부인의 친정집 사정은 그다지 좋아 보이지 않는다. 병들어 보이는 허약한 아이가 죽은 엄마의 품을 파고드는 동안, 친정아버지는 딸의 손에 남아 있던 다이아몬드 반지를 빼내고 있다.

조슈아 레이놀즈
베나스트르 터를턴 장군

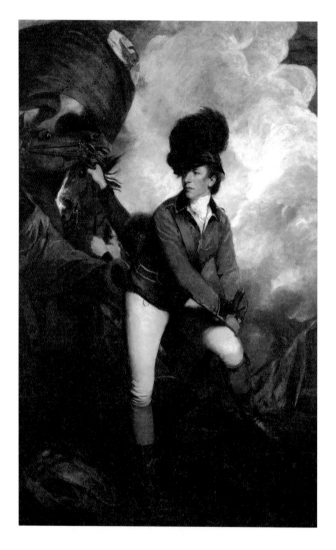

캔버스에 유채
236×145cm
1782년
36실

조슈아 레이놀즈^{Joshua Reynolds, 1723~1792}는 영국 왕립아카데미의 초대 회장직을 역임했다. 국왕 조지 3세로부터 기사 작위까지 받는 영광을 누렸고, 미술 관련 이론서도 저술하는 등 맹활약을 펼쳤으나 말년에는 지병으로 인해 자주 발작을 일으켰고 시력마저 상실했다.

레이놀즈가 살던 18세기 영국은 일명 '그랜드투어'라는 상류층 자제들의 대륙 여행이 유행이었다. 영국의 젊은이들은 파리에서 상류사회의 예법을, 이탈리아에서 르네상스 건축이나 미술 등의 고전 문화를 익혔다. 특히 화산의 잿더미에 파묻혀 있던 폼페이와 헤르쿨라네움 등 고대 도시가 발굴되면서 로마제국에 대한 관심이 유행처럼 확산되어 영국인뿐 아니라 전 유럽인의 마음을 사로잡았다. 고대 고전미술에 대한 사랑의 부활은 '신고전주의'라는 미술 양식의 발전으로 이어졌다.

그러나 지나치게 고전미술을 사랑한 레이놀즈는 모델에게 고대 조각상에서 따온 자세를 취하도록 하거나, 의상마저 고대 그리스·로마의 것으로 연출하는 바람에 동료 화가 너새니얼 혼으로부터 옛 거장의 작품에서 주제와 인물의 자세를 훔쳐오기만 했다는 비난을 받았다.

그림의 주인공은 서른 살도 안 된 나이에 미국 독립전쟁에 참가한 베나스트르 터를턴 장군으로, 그는 치열한 전투 끝에 부상을 입고 돌아오면서 일약 영국의 영웅으로 급부상했다. 대중의 인기를 한 몸에 얻은 그를 놓칠세라 레이놀즈와 게인즈버러가 동시에 그의 초상화를 그렸고, 같은 해에 둘의 작품이 나란히 왕립 아카데미에 전시되었다. 현재 게인즈버러의 작품은 유실된 상태이다. 세밀하게 그려진 초상화임에도 불구하고 주인공의 오른손이 뭉툭하게 보이는 것은 그가 전쟁 중 두 손가락을 잃어버렸기 때문이다. 한쪽 다리를 구부린 채 그에 지탱하고 있는 자세는 고대 그리스 시대의 〈헤르메스 상〉²²과 유사하다.

조반니 안토니오 카날
석공의 작업장

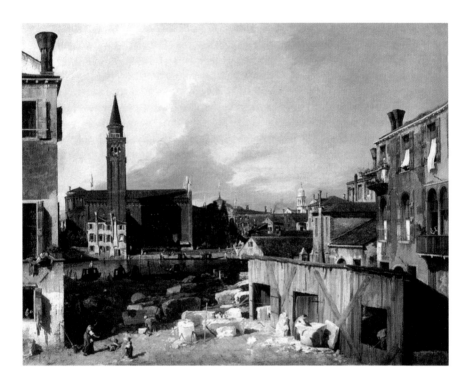

캔버스에 유채
124×163cm
1726~1730년
38실

그랜드투어의 열기가 고조되면서 베두타^{veduta}(전망, 조망, 외관을 뜻하는 이탈리아어)라고 하는 도시 풍경화가 크게 유행했다. 그랜드투 어의 코스 중에서는 역사, 문화, 미술 그리고 풍광까지 다 갖춘 베네치 아가 최고의 장소로 꼽혔고, 그곳을 다녀온 많은 여행객은 오늘날 우리 가 기념 엽서를 사오듯 그곳 풍광을 담은 그림을 하나쯤 가지길 원했다. 그들은 현지에서 그림을 구입하기도 했지만, 영국으로 돌아온 뒤 베네 치아 풍경화를 전문으로 취급하는 화상을 통해 그림을 구입하기도 했 다. 종래의 풍경화가 그 도시나 자연에서 두드러지는 건축물이나 지형 의 특징을 원래의 위치와는 상관없이 화면 구도나 이야기 전개에 맞추 어 재배치했다면, 베두타는 '가급적' 실제 지형에 가깝게 그렸다.

카날레토^{Canaletto}라는 별칭으로 더 잘 알려진 조반니 안토니오 카날 ^{Giovanni Antonio Canal, 1697~1768}은 베네치아에서 주로 활동하던 최고의 베두타 화가로, 아예 자신의 주 고객이 있는 런던으로 자리를 옮겨 영국의 풍 광을 그리기도 했다.[23] 〈석공의 작업장〉은 화려한 축제가 열리는 곳이 아니라 산비달 교회 보수 공사를 위해 임시로 사용하던 석공의 작업장 을 담고 있는 이색적인 그림으로, 귀족이 아니라 소시민의 일상을 사진 으로 찍은 듯 담고 있다. 운하 건너편의 산타 마리아 델라 카리타 교회 는 아직도 베네치아의 명물로 손꼽히는 곳으로, 현재는 '아카데미아 디 벨레 아르티'라고 불리는 미술관으로 사용되고 있다. 카날레토의 그림에 고무된 많은 이들이 그의 그림을 들고 그곳을 찾아가 사진을 찍지만 가 끔씩 어긋날 때가 있다. 지형적으로는 완벽하다 해도 한 장면에 들어올 수 없는 건물이라거나, 어떤 지역을 눈치 챌 수 없을 정도로 교묘하게 배합해 놓았기 때문이다. 그렇다 하더라도 건물의 위치를 마음대로 재 배열하는 과거의 풍경화와는 확연히 다르다.

장 오귀스트 도미니크 앵그르
앉아 있는 무아트시에 부인

외젠 들라크루아
십자가 위의 그리스도

캔버스에 유채
120×92cm
1856년
41실

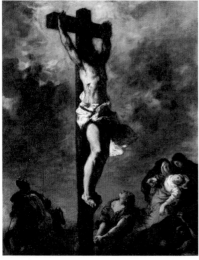

캔버스에 유채
73.5×59.7cm
1853년
41실

프랑스 미술아카데미는 17세기, 창립 당시부터 고전주의에 경도되어 있었고, 로코코풍에 잠시 자리를 내어주긴 했으나 '신고전주의'라는 이름으로 부활한 고전주의 그림을 여전히 모범으로 삼았다. 아카데미 부설 미술학교는 선, 즉 데생을 중요시했는데, 이는 정확한 수치로 계산된 완벽한 형태미를 높이 평가하는 것으로, 이성 중심의 사고를 강조하는 것이다.

19세기 신고전주의의 선두에 다비드가 있었고, 그 뒤를 장 오귀스트 도미니크 앵그르Jean Auguste Dominique Ingres, 1780~1867가 이었다. 사진처럼 말끔한 채색과 라파엘로를 연상시키는 완벽하고도 유려한 선의 기교, 고상하고 정제된 색, 화면 전체를 골고루 밝히는 치우치지 않는 빛 등은 그의 그림의 매력이자 신고전주의 미술의 귀감이 되었다.

〈앉아 있는 무아트시에 부인〉의 주인공은 헤르클레네움에서 발굴된 고대 로마의 벽화 〈헤라클레스와 텔레포스〉[24]에서 자세를 따온 것이다. 화면 오른쪽, 거울에 비치는 그녀의 옆모습은 고대 그리스의 신상 조각을 떠올리게 한다. 다만 팔과 어깨 등의 살집이 두툼하게 표현되어 있는데, 이는 인체를 '그 누가 보아도' 완벽하게 이상화시키지 않고 '화가 자신이 보기에' 완벽하게 만들어내고 있다는 점에서 엄격한 신고전주의 화풍을 살짝 비켜나 있다.

신고전주의가 형태를 중요시한다면, 그 대척점에 색을 중요시하는 외젠 들라크루아Eugene Delacroix, 1798~1863의 낭만주의가 있다. 〈십자가 위의 그리스도〉는 선을 완성한 뒤 그 안에 색을 넣은 것이 아니라, 색을 칠하다 보니 형태가 만들어진 것 같은 느낌을 준다. 이는 얼핏 티치아노를 떠올리게 한다. 거칠고 폭력적인 하늘의 색감과 감정을 극한으로 모는 등장인물의 자세와 표정은 근엄하고 절제된 신고전주의와 확연히 다르다.

폴 들라로슈
제인 그레이의 처형

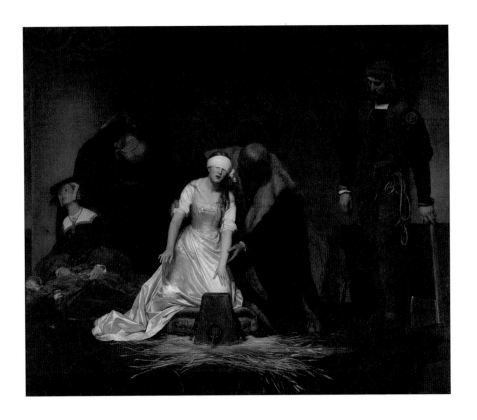

캔버스에 유채
246×297cm
1833년
41실

이 비극적인 그림의 주인공은 제인 그레이다. 헨리 8세의 첫째 딸인 메리 1세의 명에 의해 형장의 이슬로 사라진 영국 역사상 첫 여왕이다. 헨리 8세는 스페인의 공주 캐서린과 결혼한 뒤 앤 불린과 사랑에 빠져 왕비를 폐위시킨다. 명목은 아들을 낳지 못했다는 것. 캐서린은 딸 메리 1세만을 낳았다. 헨리 8세는 앤과의 결혼을 위해 이를 불허하는 교황권에 등을 돌리고, 따로 영국 국교, 즉 성공회를 창설했다. 하지만 그의 사랑은 겨우 1,000일 남짓 이어질 뿐이었다. 이 '천일의 앤'은 바라던 아들 대신 딸 엘리자베스 1세만 낳은 뒤 왕의 또 다른 사랑을 위해 간통죄라는 주홍글씨를 새긴 채 단두대의 이슬로 사라져야 했다. 세 번째로 아내 제인 시모어는 그가 바라마지 않던 아들 에드워드 6세를 낳은 뒤 열흘 만에 세상을 떠났다. 헨리 8세는 이후에도 몇 번의 결혼을 감행하고 또 한 명의 왕비를 참수함으로써, 여섯 번 결혼에 아내 둘의 목을 베는 옹골찬 전력을 갖게 되었다.

제인 그레이는 헨리 8세 누이의 손주다. 외동아들 에드워드 6세가 헨리 8세의 뒤를 이었는데 열여섯 살에 세상을 떠났다. 왕위계승 1순위였던 이복 누나 메리 1세는 가톨릭 옹호자였다. 그러나 그녀가 왕위에 등극하면 헨리 8세가 창시한 성공회의 기반이 약해질 것을 우려한 이들이 아무것도 모르는 제인 그레이를 왕위에 등극시켜버렸다. 불행히도 이 영국 최초의 여왕은 딱 아흐레만 왕으로 재임하고 이후 메리 1세와 가톨릭 옹호자들에 의해 폐위당했고, 이내 참수형을 당하고 만다.

폴 들라로슈Paul Delaroche, 1797~1859는 프랑스의 화가로, 1822년 살롱전을 통해 화단에 데뷔했다. 그로부터 10여 년 뒤에는 아카데미 부설 미술학교인 에콜 데 보자르의 교수로 취임했다. 그는 역사적 내용을 담되 낭만적인 서정성이 물씬 풍기는 그림으로 인기가 높았다.

에두아르 마네
튀일리 공원의 음악회

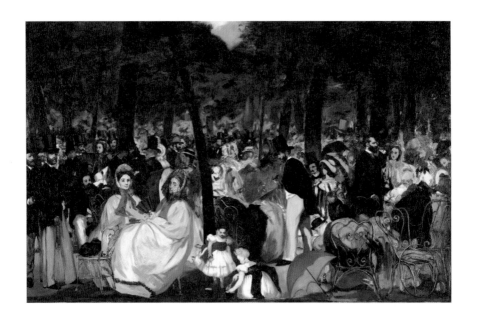

캔버스에 유채
76×119cm
1862년
43실

카페 콩세르에서

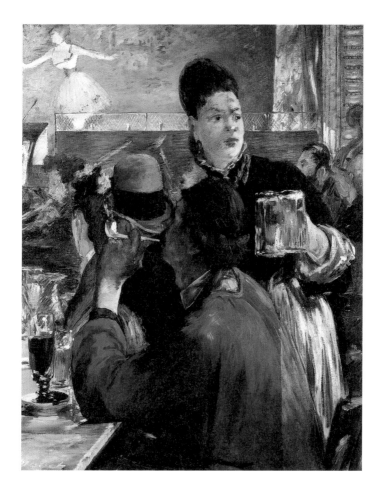

캔버스에 유채
97×78cm
1878~1880년
43실

에두아르 마네

막시밀리안의 처형

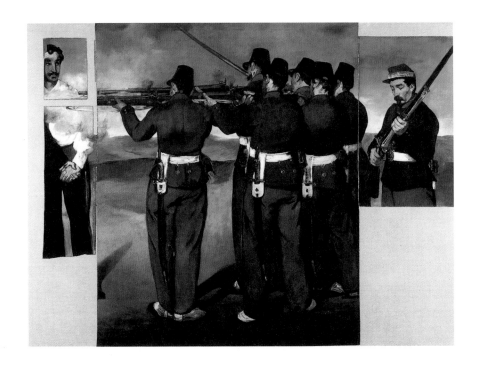

캔버스에 유채
193×284cm
1867년
43실

프랑스의 살롱전은 화가들이 제도권에 진입하는 지름길이었다. 낙선하면 작품을 팔 수 없는 상황에 처해 더러는 자살을 감행하는 일까지 생겼다. 따라서 심사에 대한 판정 시비도 격할 수밖에 없었다. 그 때문에 나폴레옹 3세는 특별히 낙선된 작품만을 따로 모아 전시를 하는 '낙선전'을 개최하기도 했다. 낙선전에 작품을 제출한 화가들은 '그러니 떨어졌지!' 식의 야유를 받아야 했다. 바로 그 낙선전의 스타가 에두아르 마네^{Edouard Manet, 1832~1883}였다.

낙선전에 마네가 출품한 그림은 〈풀밭 위의 식사〉[25]였다. 대중은 젊은 남자들 사이에 여자가 옷을 벗고 앉아 있다는 외설성을 시비 삼곤 했지만, 소위 전문가들은 그의 그림에서 사라진 입체감에 주목했다. 〈튀일리 공원의 음악회〉를 비롯한 마네의 그림은 대부분 어두운 부분부터 밝은 부분까지 빛의 변화를 잡아내 입체감, 즉 양감 표현이 극도로 약해 평면처럼 보인다. 그림이 그림이 아니라 사진처럼 실제 같기를 원했던 이들은 대놓고 마네의 거칠고 투박한 붓질과 평면성을 경멸했다.

〈카페 콩세르에서〉는 미완성작처럼 그리다가 만 느낌이 드는 데다가, 카페 여급의 무표정한 얼굴과 파이프를 물고 있는 남자의 너른 등짝만 가득한 화면 때문에 "대체 이 그림으로 무슨 말을 하고 싶은 거야"라는 야유를 받아야 했다.

〈막시밀리안의 처형〉은 마네가 죽고 여러 점으로 뜯겨나가 판매되었다가 드가가 사들여 간신히 이 정도라도 복구되었다. 막시밀리안은 나폴레옹 3세에 의해 억지로 멕시코의 왕이 되었지만, 멕시코 혁명 지도부에 의해 총살을 당한다. 이 그림은 막시밀리안의 처형 장면을 그린 것이다. 이 작품 역시 전통적인 그림처럼 반듯한 윤곽선과 정갈한 색상, 입체감은 없고, 방점을 찍을 준비가 전혀 안 된 미완성의 느낌만 가득하다.

클로드 오스카 모네
수련이 핀 연못

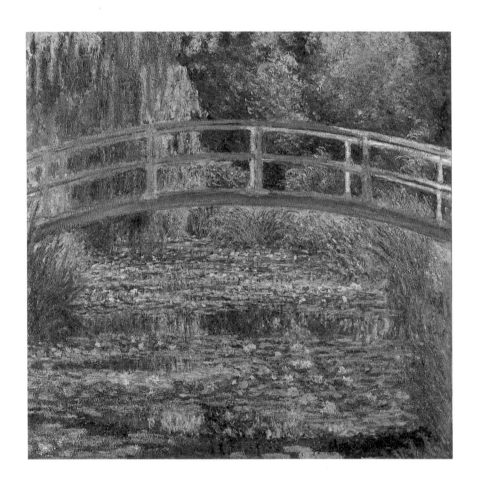

캔버스에 유채
1899년
88.3×93.1cm
43실

마네는 19세기 중후반 전통에 저항하는 소위 젊고 진보적인 미술가들 사이에서 우상이나 다름없었다. 이들은 전통적인 기법에서 완전히 탈피하여 지금 현재, 자신들과 같은 시대를 살아가는 이들의 담담한 일상을 빠른 붓질로 기록하는 마네의 '현대성'에 크게 고무되었다. 마네의 아틀리에 인근에 모인 젊은 미술가들은 '마네 패거리'를 형성하여 자신들이 추구해야 할 새로운 미술에 대해 고뇌하기 시작했다. 1874년, 이들은 급기야 살롱전이라는 제도권 미술에 저항하고자 '제1회 화가, 조각가, 판화가, 무명 예술가 협회전'를 개최했다. 재미있게도 이들이 추종하던 마네는 이 저항의 전시회에 한 번도 참가하지 않았다.

이 반항아들의 첫 전시장을 찾은 한 기자는 클로드 오스카 모네Claude $_{Oscar\ Monet,\ 1840~1926}$의 〈인상, 해돋이〉[26]에 주목하며 그들 그림의 특징을 "인상만 있다"라고 조롱했다. 그 뒤 이들은 '인상파' 혹은 '인상주의'라는 이름으로 불린다.

모네는 인상파 중에서도 외광파(자연에 직접 나가 실제의 빛 아래서 작업하는 화가들) 화가로 손꼽힌다. 막 보급된 휴대용 튜브 물감을 들고 이젤을 세운 뒤 그린 풍경화는 푸생(106~107쪽) 식의 '자연의 이성적인 재배합'과는 거리가 멀었다. 컨스터블(152~153쪽)이 그랬던 것처럼 그는 자연 속 대상에 빛이 떨어져 와 닿을 때 변하는 색의 미묘한 조합을 잡아냈다.

〈수련이 핀 연못〉은 일본식 다리 아래 한가득 수련이 담긴 연못을 그린 그림이다. 멀리서 보면 대체로 초록 일색이지만, 화면 가까이 다가가서 보면 실제 자연색을 벗어난 다채로운 색이 짧은 붓질로 이어져 있는 것을 볼 수 있다. 그는 자연을 그릴 때는 "소경이 처음으로 눈을 떴을 때처럼" 그리라고 주문하곤 했다. 그는 초록색 이파리도 자연 속에서 보면 빛의 변화에 따라 무수히 다른 색으로 보인다는 점을 파악했다.

클로드 오스카 모네

웨스트민스터 사원 아래 템즈강

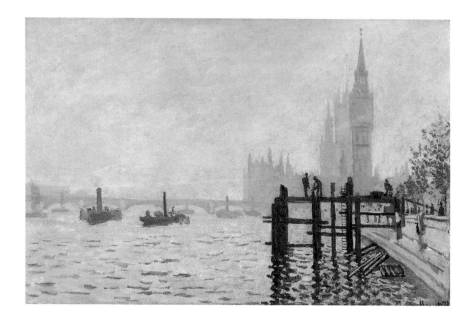

캔버스에 유채
47×63cm
1871년경
43실

클로드 오스카 모네
베네치아 대운하

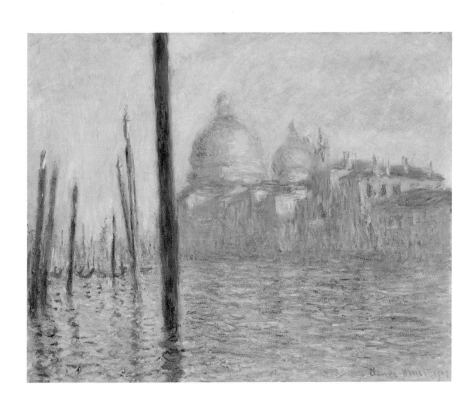

캔버스에 유채
74×92cm
1908년
43실

클로드 오스카 모네
생라자르 역사

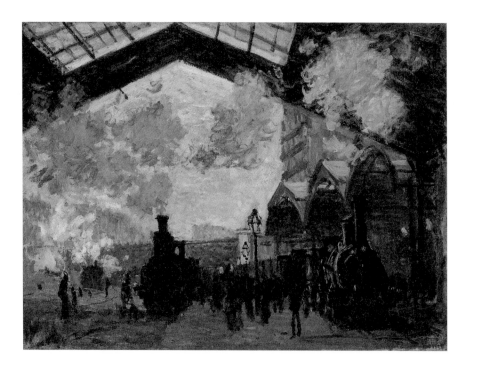

캔버스에 유채
54×73cm
1876~1877년
43실

〈웨스트민스터 사원 아래 템즈강〉은 모네가 피사로 등과 함께 프로이센과 프랑스 간의 전쟁(1870~1871)을 피해 영국에 체류할 때 그린 그림이다. 웨스트민스터를 뿌옇게 물들인 물안개, 그리고 흐린 하늘이 만들어낸 물살의 그림자가 특유의 짧은 붓질로 이어져 있다.

〈베네치아 대운하〉는 모네가 아내 알리스 모네$^{Alice Monet, ?~1911}$와 함께 한 마지막 여행지 베네치아에서 완성한 서른일곱 점의 작품 중 하나이다. 단순하게 마감된 건물은 파랑, 초록, 분홍, 노랑 등의 색으로 얽혀 있고, 건물과 푸른 하늘을 고스란히 담고 있는 대운하의 물결 역시 색으로 가득 차 있다.

〈생라자르 역사〉는 마네의 화실이 있던 바티뇰 가에 작업실을 마련한 다음 가까이 있던 기차 역사를 그린 열두 점의 그림 중 하나이다. 그는 이젤과 화구통을 들고 나와 수많은 인파 틈에서 그림을 그렸다. 생생한 현장을 담기 위해 그는 선로 책임자에게 기차에서 연기를 내뿜도록 부탁하기도 했고, 때로는 기차를 멈추게까지 했다. 그런 수고에도 불구하고 화면은 양감이 사라진 굵고 거친 선의 물감으로 가득하다. 그저 눈에 보이는 세계를 빛으로 이해하고 색으로 잡아내는 일에 몰두해 파리의 근대적 '인상'을 그려냈을 뿐이다. 그는 자연과 대상에서 받은 찰나의 '인상'을 잡아내어 관람자로 하여금 영원히 '순간'에 머물게 한다.

거칠고 짧은 선과 생경한 색으로 별다른 이야깃거리가 등장하지 않는 자연의 풍경을 그리던 모네는 궁핍한 생활을 이어나갔다. 하지만 인상주의 그림이 보여주는 '순간'의 화사함에 비로소 눈을 뜬 대중과 화단의 열렬한 지지를 받으며 화가로서, 한 인간으로서 누릴 수 있는 명예의 극점에 섰다. 그러나 "소경이 처음으로 눈을 떴을 때처럼" 그리라고 주문하던 그는 안타깝게도 시력을 잃고 병을 앓다가 세상을 떠났다.

오귀스트 르누아르
극장에서(첫 외출)

오귀스트 르누아르
우산을 쓴 여자들

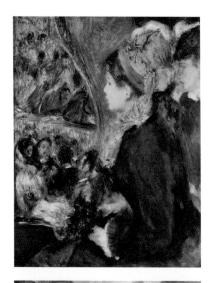

캔버스에 유채
65×50cm
1876년경
44실

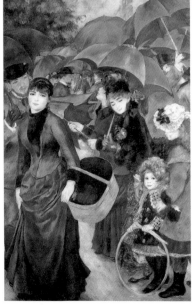

캔버스에 유채
180×115cm
1881~1886년
44실

오귀스트 르누아르^{Auguste Renoir, 1841~1919}는 파리 교외나
도심에서 여가를 보내는 중산층의 모습을 화폭에 담곤 했다. 〈극장에서
(첫 외출)〉은 학교를 졸업한 뒤 처음으로 어머니를 따라 극장 구경을 온
소녀의 모습을 담고 있다. 프랑스에서는 성년이 된 여자아이에게 꽃을
선물한 뒤 나들이를 하는 풍습이 있었는데 이를 보통 '첫 외출^{La premier}
^{sortie}'이라 한다. 아래쪽으로 내려다보이는 관람석의 사람들은 덩어리진
여러 색의 물감으로 윤곽선마저 불분명하게 얼룩져 있지만, 극이 시작
되기 전의 어수선한 분위기를 순간적으로 낚아채고 있다. 소녀의 머리
와 모자, 들고 있는 꽃과 옷 역시 거친 붓질이 고스란히 느껴진다. 그 때
문에 생생한 현장감이 느껴진다.

르누아르는 드가와 더불어 인상파 중에서도 인체를 가장 많이 그린
화가이다. 그는 인상파의 속도감 높은 붓질이 그 인물의 '인상'을 잡아내
는 데는 탁월하지만 형태를 심각하게 훼손시키고 있다는 생각을 가졌
다. 예컨대 〈극장에서(첫 외출)〉의 경우, 그림 속 관람객들은 멀리서 보면
멀쩡하지만 가까이서 보면 괴물에 가깝도록 형태가 일그러져 있다. 인체
의 아름다움을 반듯하게 그리고 싶었던 르누아르는 후기로 갈수록 고전
적 형태미에 집착하면서 초기의 인상파적인 활달한 필치에서 벗어난다.

〈우산을 쓴 여자들〉은 1881년에 그리기 시작하여 한때 제작을 멈추
었다가 1885년경에 다시 완성한 작품이다. 화면 오른쪽에 서 있는 두
아이와 어머니의 모습에서 초기의 거친 필치와 '미완성 같은 완성'의 마
무리가 보인다면, 왼쪽에 바구니를 들고 있는 여인의 모습은 단단하고
야무진 윤곽선이 확연히 드러나 세월이 흐르는 동안 달라진 기법의 변
화를 볼 수 있다.

조르주 피에르 쇠라

아스니에르에서 목욕하는 사람들

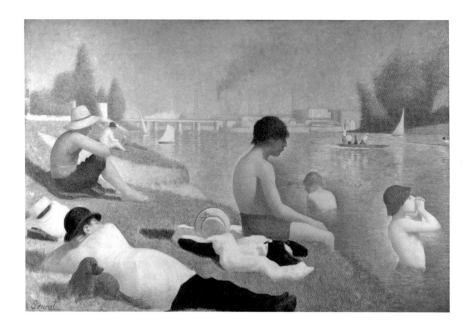

캔버스에 유채
201×300cm
1883~1884년
44실

1884년 살롱전에 출품했다가 낙선한 이 그림은 혁신으로 시작해 어느새 전통이 되어버린 인상주의를 넘어서는 새로운 화풍의 시작이 되었다. 조르주 피에르 쇠라Georges Pierre Seurat, 1859~1891는 빨강, 파랑, 노랑 등 삼원색 물감을 팔레트에 섞으면 보라나 청록, 주홍 등 원하는 색은 만들어낼 수 있지만, 채도는 탁해진다는 사실에 주목했다. 그는 이들 물감을 팔레트에 섞지 않고 화면에 나열하듯 찍어 대상의 형태를 완성하면서도 순색의 미감을 보존하는 방법을 택했다. '색을 분할해서 그렸다' 혹은 '색점을 사용했다'는 의미에서 쇠라의 회화기법은 '분할주의' 혹은 '점묘파'라고 불린다. 비록 인상파보다 훨씬 고르고 규칙적인 색으로 대상을 표현해냈다 해도 결국은 '빛과 색에 대한 인상파의 집념'을 더욱 확장시켜냈다는 의미에서 '신인상주의'라고도 부른다.

이 작품은 쇠라가 점묘파 화가로 나아가는 첫 단계의 작품으로 훗날 그의 유명한 〈그랑드자트 섬의 일요일 오후〉[27]를 가능하게 했다. 그림 속 여러 대상은 멀리서 보면 단단한 윤곽선을 갖추고 있지만, 가까이 다가가 관찰하면 작은 점이 규칙적으로 모여 형태를 만들어낸 것임을 알 수 있다. 팔레트에서 섞이지 않은 물감은 그것을 쳐다보는 관람객의 눈에 닿고서야 비로소 섞이고, 보는 각도에 따라 색이 달라지는 듯한 착시까지 유도해낸다. 엄밀히 말하면 이 그림에는 선이 하나도 없고 오로지 색, 점이 된 색만 존재한다.

쇠라는 아스니에르 지역의 모습이 담긴 유화 스케치와 드로잉을 20여 점이나 제작한 뒤, 피를 말리는 듯한 인내심으로 한 점 한 점 찍어 이 작품을 탄생시켰다. 밝은 빛이 비치는 곳에 앉아 여가 생활을 즐기는 모습을 담았다는 점에서는 인상파의 연속으로 보이고, 색 이론을 열렬히 연구한 화가의 과학적인 탐구의 결과물로 보이기도 한다.

폴 세잔
프로방스의 언덕길

폴 세잔
목욕하는 사람들

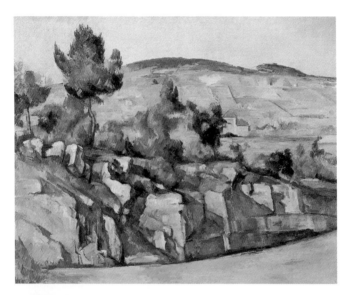

캔버스에 유채
63.5×79.4cm
1890년
45실

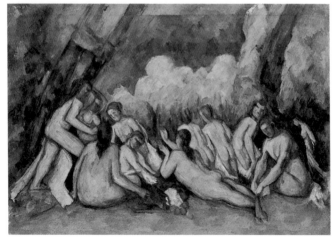

캔버스에 유채
130×195cm
1900~1905년
45실

남프랑스 엑상프로방스의 부유한 상인이자 은행가의 아들로 태어난 폴 세잔Paul Cezanne, 1839~1906은 파리로 올라와 제1회 인상파 전시회에 참여하는 등 인상파의 영향을 받았지만, 이내 그들을 뛰어넘는 한결 독보적인 미술 세계를 개척한다. 고향 마을로 돌아온 그는 〈생빅투아르 산의 모습〉과 〈목욕하는 사람들〉을 연작으로 그려냈다.

　　빛의 변화에 따라 수시로 달라지는 자연을 순간적으로 잡아낸 인상파 화가들과 달리, 세잔은 우리가 보든 보지 않든 원래부터 그 자리에 있었고 앞으로도 그 자리에 있을 대상을 가장 기본적인 형태로 잡아내 질서 정연하게 화면에 옮기고자 했다. 이는 그가 말하던 "자연을 원통, 원뿔, 구로 바라보라"의 연장으로 볼 수 있다. 같은 산이라 해도 보는 사람에 따라, 날씨나 그 밖의 여러 가지 요인에 따라 달라 보이지만, 세잔이 그린 산은 누구에게도 같은 모습으로 보이는 산의 모습이었다. 예컨대 산은 '삼각형'의 틀을 가지고 있을 때 가장 보편적이다. 〈프로방스의 언덕길〉은 다양한 형태의 자연이 세모, 네모 등 기하학적으로 단순화되는 과정 속에 있다. 언뜻 대상의 참모습을 훼손한 것처럼 보인다. 하지만 소풍을 다녀온 아이가 그날 본 산과 바위를 세모와 동그라미로 표현하듯, 우리에게 남는 상은 사진이나 전통적인 그림처럼 상세하지 못하고 세잔의 그림처럼 대략적이다.

　　〈목욕하는 사람들〉도 마찬가지이다. 강가에서 멱을 감고 있는 이들을 멀리서 보면 대체로 세잔의 그림처럼 인체를 원통형이나 구 등의 큰 덩어리로 관찰할 뿐, 사진을 보듯 세세한 양감이나 인체 간의 차이점을 거의 느끼지 못한다. 자연에서 혹은 인체에서 취할 수 있는 가장 명료하고 단순한 형태는 기하학적일 수밖에 없고, 이는 결국 사물의 정수를 화면에 그려내고자 한 '추상화'로의 발전을 유도했다.

빈센트 반 고흐
고흐의 의자

빈센트 반 고흐
해바라기

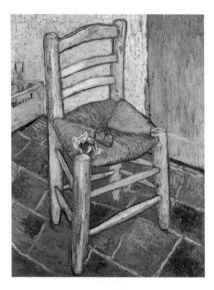

캔버스에 유채
92×73cm
1888년
45실

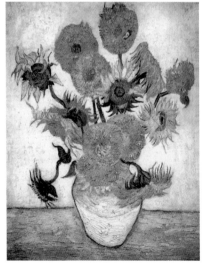

캔버스에 유채
93×73cm
1888년
45실

목사의 아들로 태어난 빈센트 반 고흐^{Vincent van Gogh,}
1853~1890는 친척이 운영하는 화랑에서 일하면서 미술에 눈을 떴다. 하는
일마다 되는 일이 없던 고흐는 목회자로서의 꿈을 접고 화가의 길에 접
어들었지만, 살아 있을 때는 단 한 작품만 팔았을 뿐 평생 동생 테오에
게 의지하며 살다가 서른일곱의 나이에 권총 자살로 생을 마감했다. 단
순한 형태와 짙은 원색, 두터운 물감 덩어리가 고스란히 느껴지는 그의
그림은 '눈에 보이는 대로의 대상'보다는 자신의 폭발할 것 같은 심정,
즉 '마음의 상태'를 그려낸 듯하다.

프랑스 남부의 아를에 머물던 그는 예술가 공동체를 꿈꾸며 고갱을
초대했지만 이내 불같은 성격의 그와 충돌하면서 다툼이 시작되었고,
결국 귀를 자르는 자해 소동까지 벌였다. 〈고흐의 의자〉는 그가 아를에
서 고갱과 함께 생활하던 시기에 그린 그림이다. 두터운 물감과 짧고 투
박한 붓질이 고스란히 느껴지는 이 그림은 고흐가 이 시기부터 집착하
던 노란색이 대부분을 차지하고 있다. 화면에 비스듬하게 강조된 의자
는 묘한 심리적 압박감을 주는데, 그 위에 놓인 담배와 파이프는 광기
어린 천재 화가의 피할 수 없는 고독을 반영하는 것 같다.

고흐는 1888년 아를에서 지내는 여름 한철에만 무려 네 점의 해바
라기 그림을 그렸다. 얼마 후 도착할 고갱의 방을 꾸며주기 위해서였다.
〈해바라기〉는 태양을 향한 삶의 열정과도 같은 꽃이지만, 처절하리만큼
선명한 고흐 특유의 '노란색'으로 인해 오히려 삶이 아니라 죽음을 언급
하는 듯하다. 역시 두터운 물감으로 짓이겨 놓은 듯한 해바라기를 보고
고갱은 찬사를 아끼지 않았고, 고흐가 해바라기를 그리는 모습을 기념
하여 그리기도 했다. 귀를 자르는 소동 끝에 그를 떠난 고갱은 그럼에도
그에게 해바라기 그림 하나를 보내달라고 편지를 쓸 정도였다.

페르난도 서커스의 라라

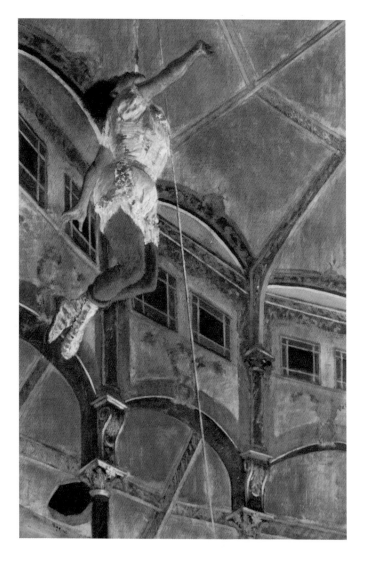

캔버스에 유채
117×77cm
1879년
46실

19세기 초반, 사진기는 화가들에게 큰 위협이었다. 며칠 혹은 몇 달씩 온갖 애를 쓰며 수정을 가해야 겨우 한 점 그릴까 말까 한 그림에 비해 사진은 너무도 손쉽게 세상을 복제해낼 수 있었기 때문이다. 이 시기 화가들이 물감의 물질성을 고스란히 드러낸다거나 붓 자국을 거칠게 남기고, 실제로는 있을 수 없는 다채로운 색상으로 화면을 채워버린 것은 사진에 대한 회화의 대답이라고 할 수 있다. 이제 그림은 더 이상 '사진 같은' 수준에 머물 수 없었다.

에드가 드가Edgar Degas, 1834~1917는 하루가 다르게 눈부신 속도로 발전하고 있던 사진기에 열광했다. 그는 사진기로 찍었을 때나 가능한 독특한 구도를 자신의 그림에 반영하기 시작했다. 〈페르난도 서커스의 라라〉는 객석에 앉아 한껏 렌즈를 위로 향한 뒤 찍은 사진처럼 보인다.

드가는 인상파 화가들의 결성부터 마지막 전시회까지 늘 그들과 함께했지만, 빛에 따라 달라지는 색의 변화를 순간적으로 잡아내 그 인상을 기록하고자 한 그들이 풍경화에 집착하는 것은 공공연히 비난했다. 오히려 데생을 회화의 기본이라 주장한 드가는 인상파 화가들 입장에서는 케케묵은 고전주의자에 가까웠다. 그러나 그는 살롱전 입선을 염두에 둔 초기작을 빼고는 결코 영웅과 신화 그리고 종교가 판치는 역사화를 그리지 않았다. 그는 발레리나들이 공연을 하거나 쉬고 있거나 혹독한 훈련을 하는 모습을 그렸고, 당시 가장 허드렛일에 속하는 세탁을 하는 아낙, 공중에 달린 쇠고리를 입에 문 채 묘기를 펼치는 서커스 단원, 때론 공연을 관람하거나 담소를 나누는 사람들의 모습을 사진처럼 그리곤 했다.[28] 특히 그는 자신을 바라보고 있는 누군가가 있다는 사실을 전혀 눈치채지 못해 방심한 여성들을 "열쇠 구멍으로 몰래 들여다본 것처럼" 그리곤 했다.

1 마사초
 성삼위일체

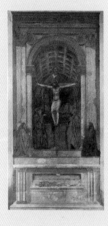

프레스코화
667×317cm
1427년
산타마리아노벨라 성당
피렌체

2 파올로 우첼로
 산로마노 전투

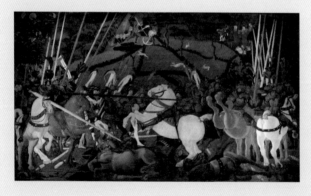

목판에 템페라
182×320cm
1450년
루브르 박물관
파리

파올로 우첼로

산로마노 전투

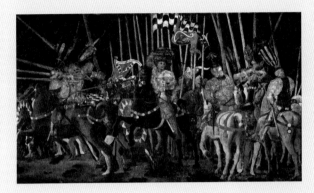

목판에 템페라
182×320cm
1450년
우피치 미술관
피렌체

3 **작자 미상**

베로니카의 손수건

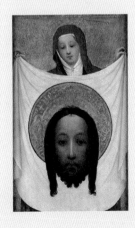

목판에 유채
44.2×33.7㎝
1420년경
내셔널 갤러리
런던

4 레오나르도 다 빈치

암굴의 성모

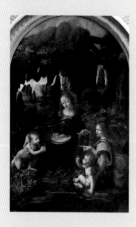

패널에 유채
199×122cm
1483~1486년
루브르 박물관
파리

5 코시모 투라

광야의 성 히에로니무스

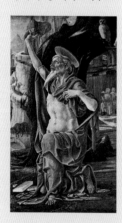

목판에 유채와 템페라
101×57.2cm
1475~1480년
내셔널 갤러리
런던

6 라파엘로 산치오
성모자

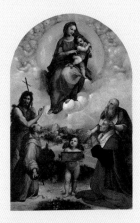

캔버스에 유채
320×194cm
1511~1512년
바티칸 미술관
바티칸

7 레오나르도 다 빈치
캐리커처

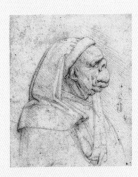

종이에 펜과 잉크
65×53mm
1495~1506년
개인 소장

8 미켈란젤로

피렌체의 피에타(십자가에서 내려지는 그리스도)

대리석
높이 226cm
1550년경
두오모 오페라 박물관
피렌체

9 라파엘로 산치오

교황 율리우스 2세

목판에 템페라
108.5×80cm
1512년
우피치 미술관
피렌체

10 라파엘로 산치오

십자가 처형

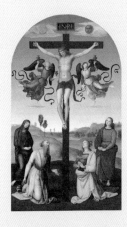

목판에 유채
281×165cm
1502~1503년
내셔널 갤러리
런던

11 얀 고사르트

동방박사의 경배

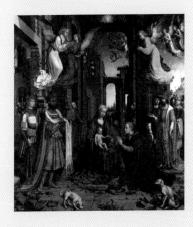

목판에 유채
177×162cm
1500~1515년
내셔널 갤러리
런던

12 렘브란트 하르먼스 판 레인

아카디아 옷을 입은 샤스키아

캔버스에 유채
124×98cm
1635년
내셔널 갤러리
런던

13 렘브란트 하르먼스 판 레인

34세 때의 자화상

캔버스에 유채
102×80cm
1640년
내셔널 갤러리
런던

14 요하네스 베르메르

진주 귀걸이를 한 소녀

캔버스에 유채
39×44.5cm
1665년경
마우리츠하위스 미술관
헤이그

15 오토 반 벤

《사랑의 우의화집》 중 큐피드

1608년
《사랑의 우의화집》
55쪽

16 페테르 파울 루벤스
수산나 룬덴의 초상

목판에 유채
79×55cm
1625년경
내셔널 갤러리
런던

17 엘리자베트 비제 르브룅
밀짚모자를 쓴 모습의 자화상

캔버스에 유채
98×70cm
1782년 이후
내셔널 갤러리
런던

18 디에고 벨라스케스
펠리페 4세

캔버스에 유채
200×113cm
1631~1632년
내셔널 갤러리
런던

19 티치아노 베첼리오
카를 5세의 기마상

캔버스에 유채
332×279cm
1548년
프라도 미술관
마드리드

20 요한 리스

유디트와 홀로페르네스

캔버스에 유채
128.5×99cm
1628년
내셔널 갤러리
런던

21 루카 조르다노

메두사의 목을 보여주는 페르세우스

캔버스에 유채
285×366cm
1670년경
내셔널 갤러리
런던

22 리시포스
헤르메스 상

복제품
높이 161cm
기원전 4세기 후반
루브르 박물관
파리

23 조반니 안토니오 카날
이튼 칼리지

캔버스에 유채
61.5×107.5cm
1754년경
내셔널 갤러리
런던

24 작자 미상

헤라클레스와 텔레포스

프레스코화
연대 미상
나폴리 국립고고미술관
나폴리

25 에두아르 마네

풀밭 위의 식사

캔버스에 유채
208×265cm
1863년
오르세 미술관
파리

26 클로드 오스카 모네

인상, 해돋이

캔버스에 유채
48×63cm
1873년
마르모탕 모네 미술관
파리

27 조르주 피에르 쇠라

그랑드자트 섬의 일요일 오후

캔버스에 유채
208×308cm
1884~1886년
시카고 미술관
시카고

28 에드가 드가

보라색 발레복을 입은 세 명의 발레리나

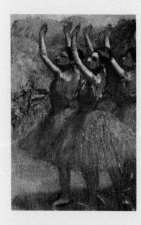

판지 위 종이에 파스텔
73.2×49cm
1896년경
내셔널 갤러리
런던

에드가 드가

발레리나들

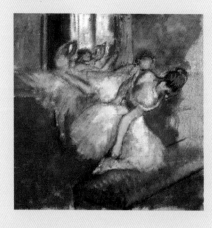

캔버스에 유채
72.5×73cm
1890~1900년경
내셔널 갤러리
런던

에드가 드가

목욕 후 몸을 말리는 여인

판지 위 우브페이퍼에 파스텔
103.5×98.5cm
1890년
내셔널 갤러리
런던

내셔널 갤러리에서 꼭 봐야 할 그림 100

1판 1쇄 발행일 2014년 7월 28일
2판 1쇄 발행일 2022년 4월 11일

지은이 김영숙

발행인 김학원
발행처 (주)휴머니스트출판그룹
출판등록 제313-2007-000007호(2007년 1월 5일)
주소 (03991) 서울시 마포구 동교로23길 76(연남동)
전화 02-335-4422 **팩스** 02-334-3427
저자·독자 서비스 humanist@humanistbooks.com
홈페이지 www.humanistbooks.com
유튜브 youtube.com/user/humanistma **포스트** post.naver.com/hmcv
페이스북 facebook.com/hmcv2001 **인스타그램** @humanist_insta

편집주간 황서현 **편집** 이문경 김주원 **디자인** 이수빈
조판 이희수com. **용지** 화인페이퍼 **인쇄** 청아디앤피 **제본** 민성사

ⓒ 김영숙, 2022

ISBN 979-11-6080-821-6 04600
ISBN 979-11-6080-645-8 (세트)